張大千繪畫世界
The Painting Art of Chang Dai-chien

藝術家

張大千的一生，光輝燦爛，多采多姿，生命豐富華美，才華超卓不凡，氣概磅礡四極。其藝術弱冠蜚聲，始因石濤八大而上溯宋元，繼復由鳴沙石室以追三唐六朝之遺，融會前古，自成風格。後來漫遊寰宇，搜奇探幽，心領神會，於是磅礡揮寫，超然象外，物我兩忘，繼往開來，被譽為不世之才。

張大千繪畫世界
The Painting Art of Chang Dai-chien

藝術家雜誌◎主編

▌目錄

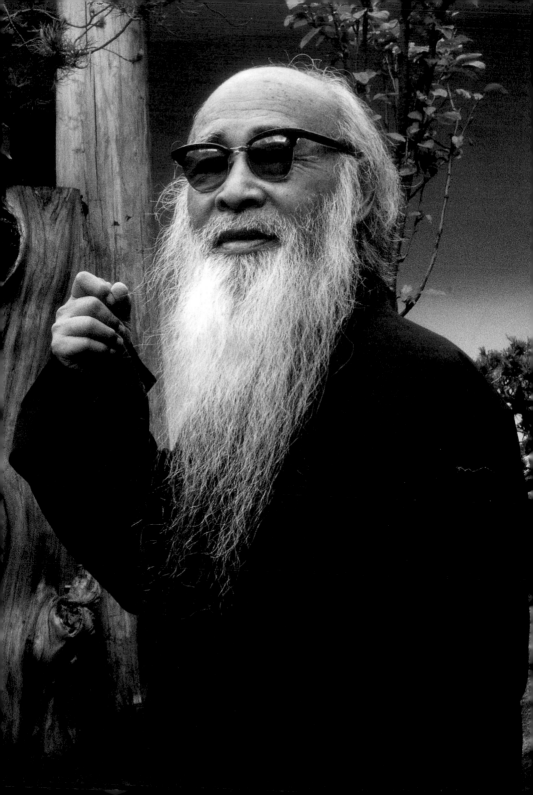

閒雲野鶴任徜徉

─論張大千畫

楔子

中國繪畫的傳統主義，近幾十年來，在自由中國，於一個遺世獨立的環境中，延展了它最後的光彩與聲華。溥心畬先生與吳子深先生，分別爲最後兩個逗點，大千先生是最後一個句點。古典的樂章如斯已逝，往後只有其餘韻，如蟬逸殘聲，再也召喚不回來，昨日的繁華。

評論文字，不論是知人論世或衡文論藝，像司馬遷、劉彥和那樣燭照千古，後人自知「雖不能至」，但不能無「心嚮往之」之自期自策。如何做到不諛詞附會，也不「輕屬爲文」；如何做到不「曲學阿世」，也不唐突前人，實在不止是難在文字，更難在胸懷、見識。《文心雕龍》所謂「逐物實難，憑性良易」。（此採陸、牟註釋。即言探索事物的客觀真相極爲困難，但若憑一己性情好惡敷染成文則易也。）

尤其困難的是，缺少時代的距離，未曾在歷史中靜定下來的事物，欲予評論，則很難避免地，有陷入時習的「流行智慧」（Conventional Wisdom）之危險。所以，做評論要能透視歷史，預見未來，做冷靜、公正的反應。不過，現實中人，要超越自己所處的時代社會，不也難哉。但是寫評論若只爲時人談助，而無不計得失毀譽，不思「迎人」之志，若無向未來歷史交卷之願，則只是游詞浮藻，平添一時之華爍而已。

雖然有上面這一番體認，但嚮往之高，不必能有補於見識之陋；心存莊敬，或有聊備一說之價值，亦終爲管窺蠡測而已。

　　大千先生是一位歷史人物。不僅因爲他的藝術聲華之盛而成爲歷史人物，亦因爲他是中國現代化初期歷程中，傳統主義的社會角色之典型人物。大千先生的才華、成就、能事、風格是多方面的，斷不是單純一介畫家所可比擬。他太多面的聲光，使人目眩五色，不容易把握他完整的形象，也不容易就其一方面的成就，給予客觀、恰如其份的評價。他幾乎囊括了自魏晉到近代若干著名的中國傳統文人的許多型範。就人生的風格而言，他是「雜家」。見諸歷來文字，褒遠多於貶。而不論如何，近世人物，除了杜月笙與之有某一面之相似之外，他的人生之廣袤繁富，雄豪瑰麗，充滿傳奇色彩，近世無匹。

　　本文僅就多姿多彩「大千世界」中的藝術一項略抒管見。

飄然遠引　海市蜃樓

　　大千先生於清光緒二十五年巳亥四月初一日（一八九九年五月十日），距民國建立前十三年。他誕生的年代，較國父孫中山先生（一八六六年生）遲三十三年；較梁啓超（一八七三年生）遲二十六年；較胡適之（一八九一年生）遲八年；較徐悲鴻（一八九五年生）遲四年。近代中國畫大家任伯年死後三年，大千先生才誕生，比大千先生早生五十九年；吳昌碩比大千先生大五十五歲，齊白石大三十六歲，黃賓虹大三十五歲。大千先生誕生那年，正是列強繼續在瓜分中國，美國發表門戶開放宣言的一年。翌年（一九〇〇年）義和團起事；同年，聯軍攻陷平津。張大千一生的開始，正當中國近代史由閉關自守到中國傳統古老的城堞爲西方的堅船利砲所轟毀，中西文化由矛盾衝突到短兵相接，中國節節敗退的時期。也就是李鴻章在一八七四年所說中國近代所處的局勢是「數千年來未有之變局」以來，最艱難痛苦的階段。以國父爲首的中國第一流的人傑，無不在爲中國的生存，中國文化的復興以及謀求中西文化的調和融匯乃至追求中國的現代化而努力奮鬥。孫逸仙博士把古老頹蔽的中國作了一番石破天驚的改革，肇造了中華民國。在學術思想方面，梁啓超貫通新舊中西，提倡新學；嚴復介紹赫胥黎與達爾文；其他不論政治、思想、學術、文學，一時多少豪傑，不勝列舉。二十世紀初中國有「東西文化論戰」與「科學與玄學論戰」。在文學方面，林紓之翻譯外國小說；胡適之提倡白話文。在美術方面，蔡元培以美術與科學，同爲新教育之要綱，

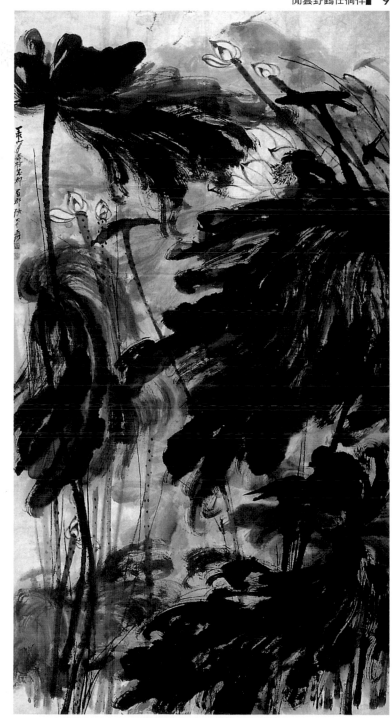

張大千　墨荷
1947 年
179×97 公分

並提倡以美育代宗教；劉海粟、徐悲鴻、林風眠等創辦西式美術學校，介紹西方美術……。不論是保守抑激進，「向西走」或「向東走」，不論是在政治、思想、學術、藝術各方面，從清朝末造到爾後數十年中，其激盪之烈，學派之雜，影響之巨，大有先秦時代百家爭鳴之盛。這些時代的前鋒，觀念與方法容或各有不相謀甚至衝變處，但皆面對此數千年未有之大變局，亟欲為中國民族文化殫精竭慮尋求出路─這就是中國文化現代化的歷史長程的開端。

大千先生的一生，自外於這個近代歷史的主流。閒雲野鶴，不食人間煙火；他的藝術，從內容到形式，是傳統精麗的華彩在現代海市蜃樓。他是今之古人。往後研究歷史的人，將為這個人物與時代的「錯置」的案例驚異不已。他是純粹的「傳統主義者」，一位古典的耽美主義者。時代的脈搏，民族文化變遷的時代之痕跡，在他的藝術中，幾乎空白。時代之波詭雲譎，國家民族之危阨，現實之痛苦，民生之多艱，那是發生在地上的事實。然而敦煌古畫與四僧的藝術，成了兩朵浮雲，托著這一位古典的耽美主義者，飄然遠引。這是大千先生的「福氣」，也是他的藝術的局限。

橫看成嶺　舊轍新痕

蘇東坡的題西林寺壁首句「橫看成嶺側成峰」寫山之長而闊（橫看）與峰之高（側看）。一部繪畫史正好同橫看的「嶺」，綿延數百千里，而其間參差錯落，峰顛迭起，即側看成「峰」。有峰顛而有高標。歷史的「記錄」，以高標為依據。一個藝術家的成就，常常因為他在某方面曾經達到某一顛峰，並不在於其佔有的「點」之多與「面」之闊，「體」之廣。藝術是一創造工作，貴在獨特。獨特之物，常伴隨著孤寂高寒。此偉大藝術可感動可讚嘆可膜拜之因由所在。

但要成為顛峰高標，必須植基廣厚。而植基廣厚之後，還要有個人特然的槀槀獨造，才能側看成峰。

大千先生是中國傳統繪畫百科全書式的人物。他「植基廣厚」，無與倫比。唐宋以至明清，不論院體與文人畫，工匠與士夫畫；不論北派與南宗，青綠與淺絳、水墨，工筆與寫意；不論人物、山水、花鳥、蟲魚、畜獸；不論立軸、橫披、長卷、斗方、聯屏巨製、冊頁小品；不論繪畫、書法、詩詞、古

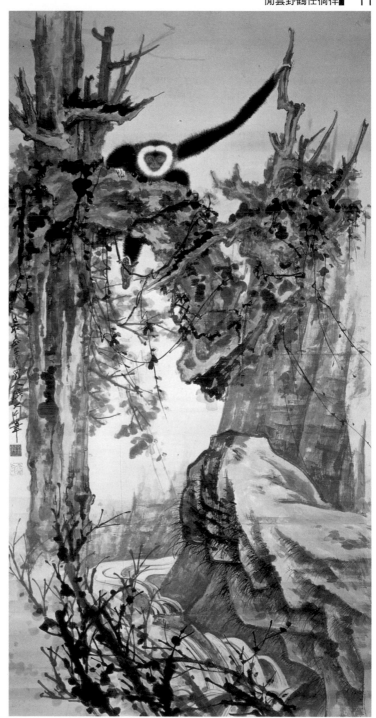

張大千　老樹騰猿
1959 年
240.5×122 公分

大千居士

大千父

大風堂

季爰

張季

大千世界

張大千印譜欣賞

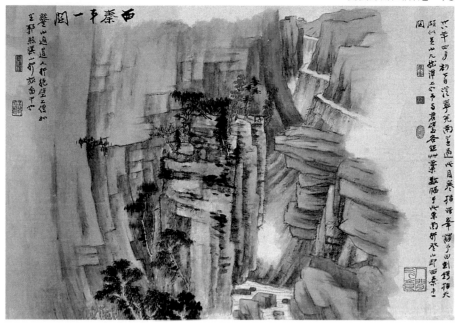

張大千　西秦第一關　1939 年作品

文、篆刻，所有中國傳統繪畫中的派別、風格、畫法、題材，形式與百般能事，大千先生兼收並蓄，各逞其能。他本身是一部中國傳統繪畫簡史，一部百科全書。在在均可見他生命力之豐沛，用功之勤奮，超乎常人的聰敏穎悟。就其雜博兼能而言，他不只是五百年來一人而已，我們回溯中國繪畫自顧愷之以來一千六百年間，也極其罕有。

　不過，藝術的成就要看單項的高標，並非各項成績的總和。單項的高標在於達到震古鑠今的獨特創造。大千先生一生精力過份分散，以一人而欲包羅歷史遺跡，故妨礙他個人的獨特創造達到某一項的顛峰。他後期潑墨潑色的巨製且容後再論，綜觀其人物山水花鳥鱗介畜獸所有的傳統題材，完全不能逃脫敦煌壁畫、唐宋大家以及尤其是元明以降如趙孟頫、黃公望、黃鶴山樵、董其昌、陳老蓮、石濤、八大、弘仁、石谿等人之籠罩。他大半生最好的畫，最令人讚賞的畫，都是師法古代大師的仿古之作。—其中還有不少就是造古的假畫。他的得意以此，聲名鵲起亦以此。然而，藝術是創造者人格的反映，其精神內蘊，斷不能代替。「心摹手追，思通冥合」所能達到的，不外是形

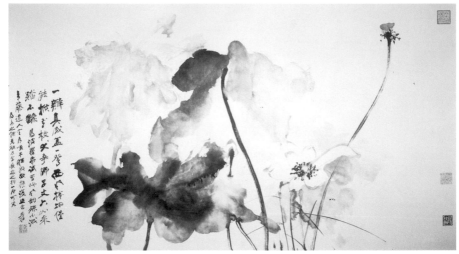

張大千　仿徐青藤墨荷　1978 年　70×129 公分

式技法的酷肖而已。大千先生最崇仰八大、石濤、但大千先生的「人生風格」、生命情調、審美趣味、在在皆大不同於二僧。二僧是由其時代際遇與肺腑間最深沈的感受所激發,故顯示了一股傲岸孤獨,悲愴沈痛與荒寒淒寂之況味。其氣韻當不可移襲,所能追摹者,毋乃技巧而已。過於精妍圓熟的技巧、不可避免地將落於雕飾與甜美。此與二僧的藝術精神當大相逕庭;此亦創造與追摹之別也。

　葉遐庵先生說大千先生是「趙子昂後第一人」,徐悲鴻先生也許為「五百年來第一人」,也是這個意思。這句話為後人含混籠統傳襲而不究其原意。趙孟頫是復古主義大師,大千先生與趙子昂同樣做著綜合前人的工作。今人人云亦云,試想五百年間多少人才,中間有文、沈、仇、唐、青籐、白陽,清末有任伯年、吳昌碩。僅就清初的石濤八大而言,為大千先生之宗師,若說五百年來無大家,唯大千一人而已,大千先生必亦不會點頭首肯罷。

　就復古派而言,大千先生沒有陷入自董其昌之後文人畫蒼白虛脫的困境,而以被文人畫目為匠工之作的古代壁畫以及唐代北宋的青綠重彩畫法來補救,使數十年來中國畫壇回頭重視文人戲墨以外那個被忽略,被輕視的傳統。這是大千先生的貢獻。大千先生的復古工作,遂於舊轍之中,不無新痕。

張大千　石上小鳥　1964 年
31×23.5 公分
以八大風格作此畫

翡翠蘭苕未擘鯨

　　在最後二十年中，大千先生在國外飽遊飫看，加上眼睛患疾，不能再作纖
細工筆，故發爲豪興，突破傳統形式，以潑墨潑色製作大幅山水。這種技法，
大千先生自己說明唐已有之。但歷來名家運用潑墨之法，各有不同，而以大
千先生最爲「名副其實」。大千先生的潑墨潑色，大多用礬紙或絹，質韌而
實，大量水份不致破裂，故採用半自動性技法，即先由水、墨、色在畫面「闖」
出一個渾沌的局面，然後遠觀近視，見機行事；或加上皴法，或增添臺閣、
舟楫、樹木、人物、水草……。後期這種風格，才使大千先生的畫與前此復
古作風有大幅度的變革。

張大千作畫情形（黃天才提供）

　　不論如何，西方現代美術，尤其是抽象表現主義對大千先生後期潑墨作品，有直接或間接的影響，殆無疑問。這亦足以看出時代風尚對藝術的影響。真正代表大千先生的風格，遠離古人藩籬，建立一己獨特面目也以此類作品。不過，一位傳統主義者在飛躍式的發展中，很容易受到本身的局限。在繪畫思想上未有推陳出新，技法的改革未有漸變的歷程，飛躍發展的結果是「舊酒新瓶」。

　　在結構布局方面，大致還是傳統的格局，雖然漫漶的色墨代替了往日的皴法。其次，山石煙雲既然已用了半自動性技法，則後來增添上去的筆墨形象，需要經營一套能與新形式配合的「造型語言」。大千先生在這一點有了局限。新奇炫妙的潑墨潑色，加上去的屋宇舟橋仍是過去那一套仿古筆墨。繪畫語言不能統調一致，其創新效果當大受損減。這好似一篇生動清新的現代白話文，忽然接上幾段駢文，夾雜許多古文。這在文學創作就是文體的混淆。就中西藝術交融而言，又好似以西方現代音樂為背景，以中國瑟琶或古箏為主旋律。這種構想在方向上沒有錯，在方法上大成問題。融合與連結的區別也在此。

　　西方由寫實到抽象，中間有一個長時期的歷程，不論是由印象主義、表現主義或由立體主義、結構主義而到達抽象表現主義，都有一連串經由各種不同造型觀念而有的變形，甚至進入視覺造型的符號化。西方現代主義的抽象畫，既拋棄物象的形相，就不再畫蛇添足加上人物房子。觀畫者將抽象畫看成山水或花草，是抽象畫的門外漢。而所謂「半抽象」者，只可能指實物形

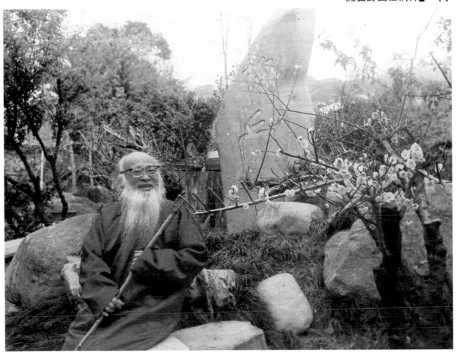

大千居士攝於摩耶精舍，背後為梅丘

象向抽象化方向的轉化，如蒙德里安「一棵樹的變形」即由具象 —— 半抽象 —— 抽象。如果把「抽象」的底子加上現實物象（人樹屋宇之類）稱為「半抽象」，只是「藝評家」牽強附會的說法。又有稱加上山腳房屋等「只是一種社會意識的折衷」，似乎摸鼻說象。

以半自動性技巧潑出來的形象，加上古典造型的「詞」或「片語」，不能不說這種連結尚未達到融合的地步。換言之，未能創造一套全面的，完整的，統一的「造型語言」，是大千先生後期作品在雄奇穠麗之外唯一的不足處。此亦後來者承前人遺緒應加奮發之處。

高風亮節　　長存梅丘

大千先生最令人景佩的是他的愛國情懷與高風亮節。他一生行事，雖不能事事可為後生楷模（比如他造古人假畫，給後世留下不少困擾，也使外人對中國畫家引起某些誤解），但他的志節之堅，他待人處世的道德，自律之嚴，

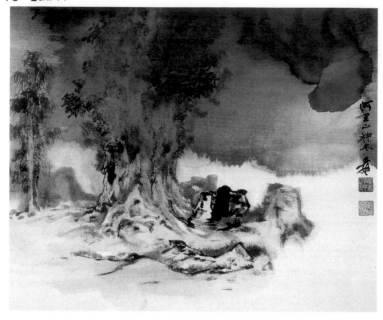

張大千
阿里山神木
45.5×53 公分

有古代文人的風範，他博得大家崇敬讚美，理所當然。我們看到多少旅外畫
人，為名利，為獻媚，為炫耀，為「超然」，為「識時務」，有投靠者，有「文
化交流」者，有兩邊跑者，有不做中國人者……。大千先生在外國種梅花，
豎國旗，老來歸回中華民國，要長眠梅丘。對照之下，雲泥有別。大千先生
的逝世，不見得國 人人人都懂得他的藝術，但整個社會所表現的痛悼惋惜，
正不是一介畫人所能享有的殊榮。

　好像有些人對於大千先生前所享受的待遇之崇高，認為「不太公平」，認
為「近乎特權」。我們以為世界上再民主的國家也不會把文化藝術上的傑出
人才當一個普通人看待。我們從事藝術的人，到歐美國家，海關檢查時，看
到職業欄是「藝術家」，都得到特別的禮遇。這是我不止一次的親身經驗。
國家社會對像大千先生這樣的歷史人物的特殊禮遇，正表現了對藝術的重視
與尊重，對人才的愛惜。大千先生晚年生活之愉快，與大陸老畫家像潘天壽
被侮辱而跳窗自殺，正成強烈對比。

　任何時代都有前衛、復古與中庸三種人物。藝術是創造的工作，這三種類
型或更為明顯存在著。前衛而不忘傳統，不無「歷史感」，則終將「浪子回

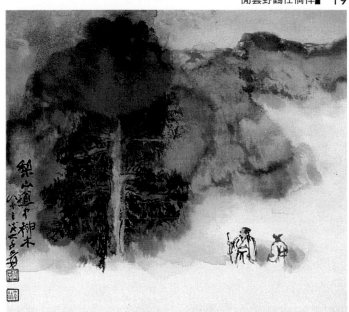

張大千　梨山道中神木
24.5×27.5公分

頭」，成為中庸；復古而不忘時代之變遷，不無「未來觀」，也終有「割鬚棄袍」，走上中庸之一日。而中庸也者，要不是「折中」「平庸」，而是「中堅」，則也完全仰仗對「傳統」的精研通博與對「時代」、「未來」的認識、遠見與辛勤探索而後方能成為「中堅」。老一輩的畫家有其時代背景的局限，但對傳統孜孜矻矻的研究與表彰，是為後來者之啓導與勉勵，應為後生所感激不盡而仰慕之至。不過就批評而言，也正不能不做理性的剖析。因為附會迎人，不是執筆為文的旨趣。

　　我在中副曾發表〈細說五百年來一大千〉一文，現收入拙著《苦澀的美感》一書中。許多拙見，本文只好盡量放棄，以免重複。這兩篇文字是我評論大千先生的藝術比較全面深入的文字，雖然不必有許多創見，但一而再，再而三為一位前輩畫家寫文章，在我過去還未之曾有。大千先生歷史評價工作之重要，在當代評價之不易，可以想見。當然，寫文章者的心願，雖然為當代人而寫，更為後世人而寫。試想我們今天如果能夠讀到八大石濤並世文人詳細的評說，對前代大師的了解，有多少第一手的資料幫助，該有多麼美滿。

張大千的畫歷與畫風

　　張大千原名張爰，又名張季；在廿世紀中葉的世界裡，浩瀚無際，藝筆萬千，神采飛揚。

　　張大千的偉大成就，我國藝林早有「五百年來一大千」之讚，在西方亦公認張髯是中國畫家的翹楚，早在一九五四年，紐約世界美術協會，即公舉張大千為當代第一大畫家，贈他金質獎章，名滿天下的榮譽，是他積數十年苦功夫得來的，正如王世杰博士的評語：大千是一個「漸修」得道的，而非「頓

大千自寫小像（大千狂塗冊頁之一圖）
（右圖）
大千狂塗冊頁封面（下圖）

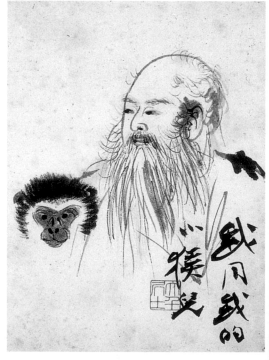

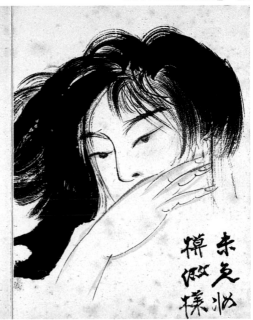

大千狂塗冊之仕女　約 1960 年

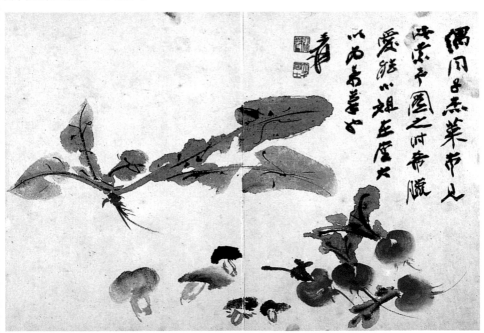

大千狂塗冊之蔬果　約 1960 年

悟」入道的。

　　張大千的成就,固然有賴於多種因素,但是他所取擇的「七分人事三分天」,換句話說,除先天的優越之外,加上後天的努力。正所謂「好學不倦,老而不輟」,才是他走上成功大道的主要秘訣。古人有言:「讀萬卷書,行萬里路」,大千先生既讀萬卷書,更行萬里路,讀萬卷書的人可能很多,但行萬里路,足跡幾遍及半個世界的名山大川,大千先生在藝林中,在這一方面,可以說「前無古人」。

　　論才華,超卓不凡,論氣概,磅礡四極,這都是與生俱來的。若在他人,也許自以為天才足恃,不復痛下苦功;或者博習諸藝,不復求專,而他卻依一己興趣,循正確路徑努力,專一求精,心不旁騖。他從九歲向母氏習畫,此後即不斷致力畫藝與書法,他七十年來藝術生涯更多采多姿,頂天立地,繼往開來,老來仍然朝斯夕斯,未聞自詡天才,遽爾中輟!

　　大千先生的經歷,亦就是李鴻章在一八七四年所說中國近代所處的局勢,是「數千年來未有之變局」以降,最艱難痛苦的階段。不少有才氣的畫家,投向西方繪畫傳統的研習與追隨西方近代以來的繪畫潮流。尤其到了近數十年來,年輕的學畫者對中國悠久宏博的藝術傳統、文學與哲學之內容本質普遍無知,對近代文藝新成就缺乏了解,中國繪畫之式微,西化趨勢之如狂瀾,自不易挽回,實是時代形勢下可悲之事實。

　　張大千的時代,可說是中國繪畫在復古與西化的十字路口,面臨抉擇的遲疑與徬徨的難局。大千先生不屑西化,他是忠於他對傳統堅定的執著的:他卻亦沒有像上舉近代諸大家一樣,披荊斬棘,開拓一條孤寂艱險的新路。他對現代中國繪畫,雖沒有啟導的功績,但對於傳統兩千年來的寶藏的挖掘、整理、修葺與呵護;以一人之身集傳統極繁富的貯藏於胸廓;孜孜不倦地展示與詮釋中國繪畫傳統的精華與優勝,在日趨西化的時代,雖亦未能挽狂瀾於既倒,但無可否認的,他對於數不清的後來者所給予的嘉惠之豐實,使後來者因其誘導,而得窺中國傳統繪畫之堂奧,其功績又遠非復古派中任何人所可比並。

　　大千先生如同中國傳統繪畫寶庫的管鑰者,又如社稷宗廟最虔敬、最資深的主祭司。最深沉的懷古之幽思使他與古代傑出大師們互通聲氣,如莫逆之

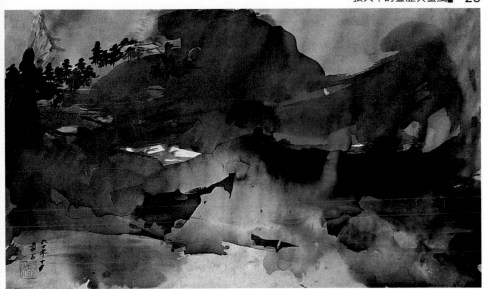

張大千　青山白雲　1971 年　86.4×139.7 公分

交，這是一種獨特的天秉。好像古代大師們的精靈，集化成這一位豪爽、精
博的美髯公，藉著他來為中國傳統繪畫之優勝作雄辯。他不是專家一家，拾
古人唾餘的孤陋的復古主義者。他搜羅中國繪畫史上一切的精華；不論宮廷
的院畫或在野的文人畫；不論是貴族的或民間的；不論南北、古今，他的恢
宏有容，兼收並蓄，在美術史上難得如此第二人。他可以說是中國傳統繪畫
的「大百科全書」。

　　大千先生以獨特的情懷來創造出獨特的表現，所以他的作品之遠邁常人，
即是寓有文學的內涵。他畢生主張「如欲脫俗氣，洗浮氣，除匠氣，第一是
讀書，第二是多讀書，第三是須有系統的有選擇的讀書」。「讀書破萬卷，下
筆有如神」。固然用之於文家，同樣也適用於畫家。畫家得詩書蒙養之靈，
正氣立而逸氣生，自然浮俗匠氣一汰而盡。董香光所謂讀書萬卷可致氣韻者，
正是此意。

　　讀書有選擇，有系統之說，觀諸張氏作品及其題識，可知以文學為基石，
藝術為繹敷，乃是藝術家修養的不二法門，在他一生中，讀書、作畫，作畫、

讀書，相輔相成。以致蘊有優美的內涵，透現於畫面，形成獨特不經的風格，寰視天下無出其右者。

大千先生的習畫歷程，始於投拜曾老師諱熙，字子緝，別號農髯，李老師諱瑞清，字仲麟，別號梅庵，又叫清道人，他拜在二先生門下，學書法；一般人誤傳係學畫，據他自己說，這是不確的。

他的書法基礎，也從此時打定，此後，致力於北碑，功力深厚，一波三疊，頗有畫味。榜書則力能扛鼎，小字則行款周密，所有題記，與其畫面皆相統調。他的詩文天機活潑，不尚藻飾。詩、書、畫三者，在他是不僅兼擅，而使整個作品諧和一致。

書畫的工具原屬相同，而兩者的構成美，同托於線勢的流盪和生動。唐人張彥遠在書畫的列論中，認爲「夫物象必在於形似，形似須全其骨氣，骨氣形似皆本於立意，而歸乎用筆，故工畫者多善書。」書畫本係同源，書的布白結構，導爲畫的基礎；畫的構圖及運筆，又使書法增加開張洒脫的趣味。張彥遠曾更深一層論及畫之用筆，緣於王子敬的一筆書，張僧繇的點曳所拂，依衛夫人筆陣圖，吳道子離披點畫，得力於張旭的狂草。張大千的作畫用筆，同樣植基於曾、李的秦、漢、北朝書意。他的畫面布白和線勢之美，不難從他題識的書法中見其賦托的深厚。

前面著重大千先生的創造歷程，有關他的畫歷、畫風這些軌跡，作一輪廓性的概介。

大千先生在他的「大風堂名蹟」自序中，對他初學所下臨摹功夫，自謂：「余幼飫內訓，冠侍通人，刻意丹青，窮源篆籀。臨川衡陽二師所傳，石濤漸江諸賢之作，上窺董巨，旁獵倪黃，莫不心摹手追，思通冥合。」

大千先生臨摹古人所下的深刻功夫，已經達到以假亂真，以僞替真的奇妙境界，他僞造的石濤假畫，不僅東瀛的收藏家所印行的石濤畫冊裡，泰半都是張大千的手筆。就是國內著名的鑑賞家，如黃賓虹與羅振玉等，都上過他的當。類此故事，流傳藝林已久，大千先生自己也從不諱言。那還是他二十多歲在上海追隨曾、李二師的事，我們何嘗不可以說張大千最早受人注意，就在他這份以假亂真的臨摹功夫。

臨摹是打基礎的階段，大千先生早已跳出了古人的藩籬。有人以他早在四

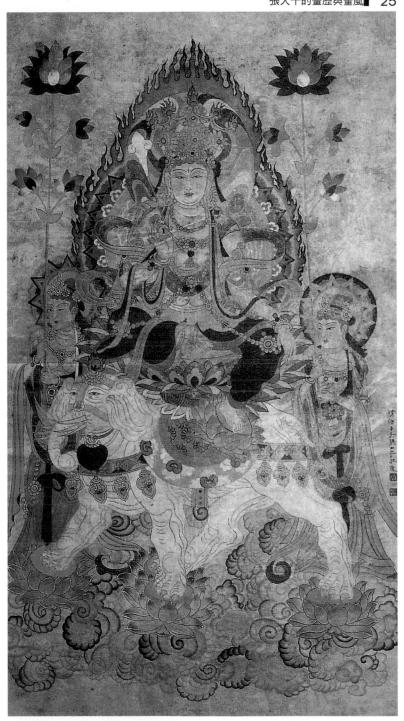

張大千
臨敦煌佛畫
約 1940 年代
設色紙本
172×95 公分

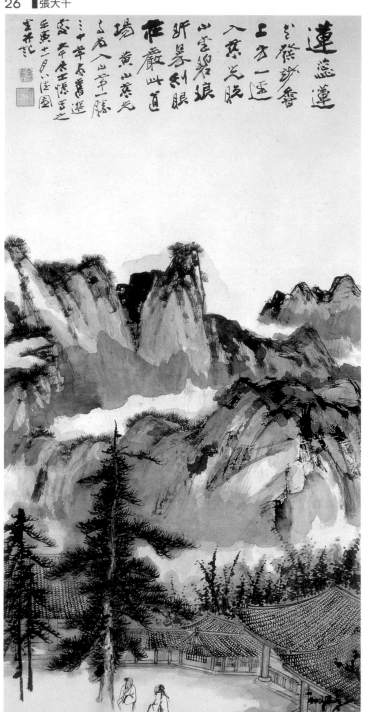

蓮蕊蓮
言縱紗香
上方一逕
入衆光胶
山雲碧娘
斫碁刮眼
在巖此道
場黃山燕光
之為入山第一勝
三十年來舊遊
壬寅十二月八徳園
重并記

張大千　青山慈光寺
1962 年　67×135 公分

十餘年僞造的石濤畫卷請他題跋，他坦誠的寫出他的感慨：「昔年擬石濤唯恐其不入，今則又唯恐其不出……」

張大千藝名享譽國際，絕不是僥倖得來的；因爲他忍受了人所不能忍受的臨摹功夫，經歷了人所不能經歷的痛苦，在敦煌的三年面壁臨摹才造就了個人的畫風和性格的形成。這對他一生藝事的拓展與對中國美術史研究、介紹的貢獻，有莫大的功績。加上他一生飽遊飫看，收藏之精富，種種特殊的經歷與環境，在這位有特殊秉賦的畫家身上，造就了宏博瑰麗，燦爛輝煌的歷程。

大千先生自己說：「祇我個人的經驗，也是我學習的歷程來說，要想畫出成績來，首重勾勒，次重寫生，其次才能談到寫意。勾勒就是用筆墨線條來描畫，寫生寫意，不論係畫花卉蟲鳥，山水人物，總要了解理、情、態三事。這充分表達出繪畫的進程。」

他進一步解釋其畫歷：「這是理論，如何去著手呢？我的經驗是先要臨摹，臨摹之前又得觀審名作，不論今古，眼觀手臨，還得心領神會。有一點最要注意的就是切忌偏愛：因爲名家之畫都有其長，學習的人都應該吸收採取；但每人的筆觸天生有不同之處，故學習的時候不可專學一人，也不可單就自己的筆路去追求，要憑苦學與慧心來汲取名作的精神，又要能轉變它，才能立意創作，才能成爲獨立性的畫家，才能稱之爲『家』，畫的風格自成一家。」

大千先生自述他繪事的歷程，先臨摹學古、仿古而後創新，畫風的轉變歷程，與呂佛庭先生的析論頗爲吻合，他認爲：「張大千的畫風三變，在他四十以前是『以古爲師』；四十至六十之間『以自然爲師』，六十以後『以心爲師』……」以上的分析，衡諸大千先生的事蹟，不失爲的確之見。大千先生所謂：「觀審名作，眼觀手臨，心領神會。」就是「以古爲師」。又說：「讀萬卷書，行萬里路，要見聞廣博，實地觀察，不單靠著書本，遊歷與讀書相輔相行，名山大川熟稔於心中，胸中自有丘壑，下筆自然有所依據，要經歷多才有所獲；山水如此，其他花卉人物禽獸亦復如此。遊歷不但是繪畫資料的源泉，並且可以窺探宇宙萬物的全貌，養成廣闊的心胸，所以我一生好遊覽，每年必出門。」這就是他「以自然爲師」。

到了六十以後，大千先生一方面導因於目疾，不能細纖工筆，一方面何嘗

不也是要打破傳統的藩籬，在自己的創作過程中再作創新，以磅礡之豪氣，大手筆破墨法而新國人耳目，帶領國畫邁入另一新境界，此即所謂「以心爲師」！二三兩階段，創新再創新，但必須基於先有深厚的基礎功夫，循序漸進，才能邁入無所不能的化境。此亦即正如王世杰先生平易的比喻，他說「張大千是一個漸修『得道』的和尚，而不是頓悟『入道』的和尚！」而他自己在所著述〈畫說〉中也說他贊成「七分人事三分天」。的確，歷史上綜合性的人物，都是以博厚的蘊蓄勝。如滿天慶雲之華彩，予人以悅目，非是電爍雷霆之凌厲，予人以感動也。

大千先生說：「畫家在作畫的時候，他自然就是上帝，有創造萬物的特權本領，畫中要它下雨就下雨，要出太陽就出太陽；造化在我手裡，不爲萬物所驅！這裡缺山便加峰，刪去亂石可加瀑布；一片汪洋加葉扁舟，心中有個神仙境界，便要畫出那個神仙境界，就是科學家所謂的改造自然，也就是我們古人所謂的『筆補造化天無功』！」充分道出他作一個畫家的雄心壯志。

張目寒認爲：「張大千的繪筆，近年已達到了滄渾淵穆，筆墨之痕溶於一爐的境界，也是國畫藝術上的新表現，與西洋抽象畫是不可同日而語的。」又說：「不論張大千在藝事上如何精進，在表現上如何變新，但在用筆用墨的法則上，畫面上的意境與神韻，仍然保持著中國畫的濃厚的傳統精神。」

大千先生學畫的程序，根據在香港出版的《張大千畫》中，有如下之敘述：

一、臨撫──勾勒線條來求規矩法度。
二、寫生──了解物理，觀察物態，體會物情。
三、立意──人物、故實、山水、花卉，雖小景要有大寄託。
四、創境──自出新意，力去陳腐。
五、求雅──讀書養性，擺脫塵俗。
六、求骨氣，去廢筆。
七、佈局爲次，氣韻爲先。
八、遺貌取神，不背原理。
九、筆放心閒，不得衿才使氣。
十、揣摩前人，要能脫胎換骨，不可因襲盜竊。

根據前面有關他事蹟的分析，也可以看出來他的繪畫歷程，分爲四個時期。

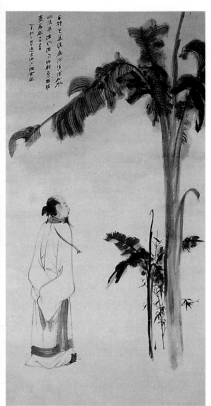

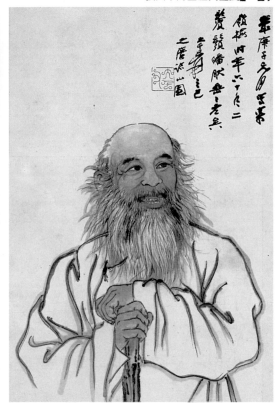

張大千　樹下高士　1955 年
182.5×94.3 公分

張大千自畫像

　　他的繪畫第一個時期，十六、七歲以前，自母姊處的教益，奠定了他繪畫
的基礎；二十歲以後，拜曾農髯、李梅庵兩位書法大家爲師學字。這兩位名
家都是一代名士，富收藏，精鑑賞，這一段時期給張大千的最大影響，是在
他能飽覽名作，獲名師指點，廣受薰陶，臨摹古人的名作，但因其本人的天
才顯現，即使臨摹之作，已有清新俊逸脫出古人範圍的表現。

　　大千先生最崇石濤，石濤爲明末遺民，其畫出入宋元，自成風格，用筆生
辣，才力縱橫，大千先生極力揣摩，已至以假亂真的境地。換言之何嘗不也
可以說，張大千師法石濤，青出於藍勝於藍，發揚光大，被東瀛推許爲中國
畫的復興人物。但以張大千的才氣，自不以已入石濤而滿足，更進一步溯唐
宋元明，取唐人的樸厚，宋人的法度，下至元明的筆墨意境，上下千年，融

會貫通。這一段時期,也是他下足工夫,廣擷精華,才能在他的作品中,表現出蒼茫古樸,而又元氣淋漓的生機。這是他第二個階段。

他的第三個時期,也是他盛年時代的中堅時期。敦煌壁畫,張髯幾近三年面壁臨摹,這是他最踏實的磨練,也是影響他畫風丕變的最重要關鍵。大千先生臨摹了二百餘幅敦煌壁畫之後,影響最顯著的自是他的人物畫,他吸盡了人物畫的精髓,更兼擷用筆設色的特點。從此,張大千的畫風表現出高古、雄偉、瑰麗,其畫風超越兩宋前人,所謂「吳帶當風,曹衣出水」者,大千先生已兼獲吳、曹之長。

六十歲以後的張大千,經常遠遊海外名山大川,眼界更廣,胸襟愈闊,時與西方藝術相接觸,洞察整個藝術潮流之趨向;雖然他並不承認受西方畫法之影響,但他的畫風顯與世界性的發展息息相關。他後期的作品,常是大氣磅礴,有勢吞寰宇之概,為國畫創造了新的格局,為他自己建立了世界性聲譽的高峰。這是他的第四個時期。

張大千的畫路非常寬廣,人物、山水、花卉,無不擅長,亦無不精妙卓絕。中國畫早期是以人物畫為主的,他的人物工夫極深,線條之美,有如李龍眠、陳老蓮的質樸。早年繪仕女面態豔麗,比例正確,衣褶曼美。抗戰時期遠走敦煌,從事莫高窟石壁畫之臨摩,對於北魏、隋、唐、五代、宋、元畫風,作更深一步的揣摩。對於人物的白描、敷彩,有了特殊的變化。線條修長而潤澤,衣帶飄舉,活潑生動。用色濃豔諧和,雖然是朱砂石綠,在他筆下毫無煙火氣。即使顯得華麗些,也覺妙相莊嚴,美無其匹!

一般畫人,畢生經營者只止於畫,略高者又及於書,再高者復及於文學,更高者便須行萬里路,飽遊飫覽,以充實閱歷。其能運天資、學養、閱歷以作專門研究者,縱觀宇內,百不得一。張大千搜臨前人畫蹟,得其神貌,在人物畫的範圍內,他已盡其心力,然而當他發現敦煌千佛洞的藝術寶藏,欣喜若狂,坐臥其下,降心臨摹者近三年,這是他所做的美術考古研究工作。

他的山水早期涉獵名家,由於他生長在山水清奇的西蜀,對於山水的畫法都能印證自然,下過切實的寫生功夫。他早期的作品,似乎以受到元四家中黃鶴山樵的影響較大,運筆繁而不亂,章法謹嚴。稍後的作品,專師明遺氏石濤,結構奇突,繁簡皆妙,運筆多趣。此時的敷色,比較濃重。不久,忽

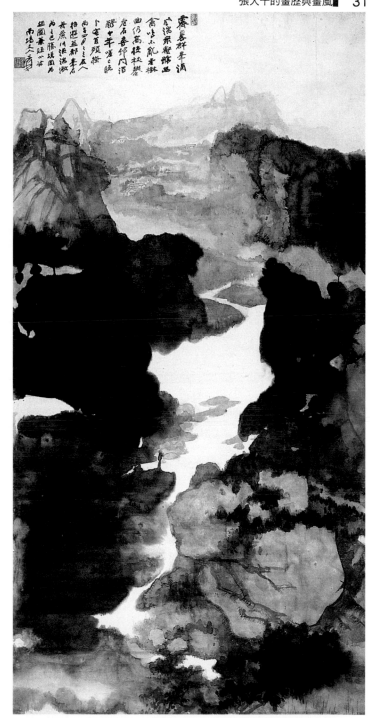

張大千　益都遊屐
194×102 公分

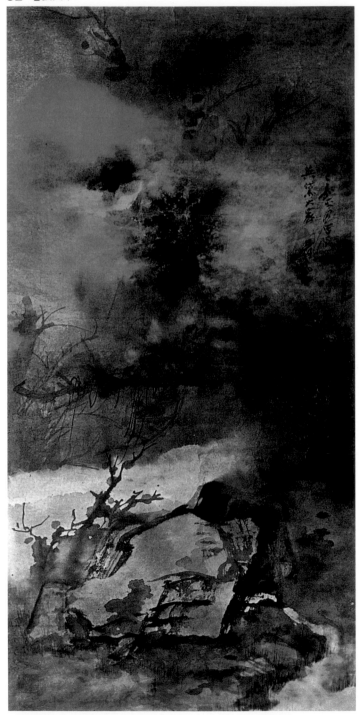

張大千　青綠潑墨山水
此作贈送波昂大學美術史
博士候選人綠・英黛小姐

又上追董北苑，僧巨然，山川渾厚，草木華滋，他遍遊海內名山，又不斷摩娑古代名家真跡，於是他『筆筆是自家寫出，亦筆筆從古人得來。』等到抗戰後，遠旅印度，居住在喜馬拉亞山的南麓大吉嶺，終朝領略大自然的神貌，將那些大氣磅礴的山川，表現得空靈澹宕，時而虛中有實，時而實中有虛。在他筆下的山水，有時是詩，有時是小品文，有時是洋洋洒洒的長篇大論，無不理路清晰，意境空闊，靈氣迴蕩。

他的花卉，宗宋元，遠涉五代，勾勒與敷色皆能融合前人矩法。他的大筆頭的花卉，意在青藤、白陽為歸，時或攝取八大。在花卉畫中，最突出的要算他的墨荷。在抗戰後，便作大幅墨荷，以舒其胸臆。爾後旅居海外，作山水、人物，都還謹循傳統法度。獨於墨荷大筆披刷，氣勢雄烈。這是他所獨創，模仿的人十之八九學不好。因為這不同於八大、老缶、白石的用筆點按，而是持續的筆墨飛舞，若是缺乏豪情與內力，便覺畫虎不成！

他的山水畫路所以豁然開朗，作風驟告丕變，從潑墨荷花的創作，雖已露其跡象，然而，一位堅守傳統崗位的畫家若無外來的刺激，絕難促其積極趨新的嘗試。首而他目睹神州變色，海外羈旅，忠貞自持。一股內蓄已久的鬱勃之氣，要藉筆墨以宣洩。繼而他周遊世界，國際嶄新的藝術風格，多少會促使其對國畫藝術形態作進一步研究揣構。於是他在繪畫的思想上，找出了一條「持中」的路子，而在技法上復活了古代的「潑墨」，更用同法嘗試「潑色」。

他深知中國的水墨寫意畫，原就含有抽象意味。西洋現代畫的抽象表現，原是畫家的情意發抒，頗費觀者的探解。中國的水墨寫意畫則是不似而似，既不令人一望而酷肖，亦不令人曲解疑猜。它是經過作者的學養與主觀的孕成，但不標立奇譎以自鳴其高。它要在形神之間得其中和，使作者與觀者同享其中美感。

大千先生的墨荷，首先為他的構想開了路，接著運潑墨於山水，在一霎那間，筆墨飛速落紙，樹石錯置，光景顯現，蔚為奇觀。他的潑墨畫，實際上是配合了「破墨」和「積墨」而發揮的，因此，在他潑墨的畫面上，不只嘗試潑色，也揮用了「破色」和「積色」。

大千先生「潑墨」的精彩處，是用濃墨達於焦黑，卻又用硃砂或石綠或石

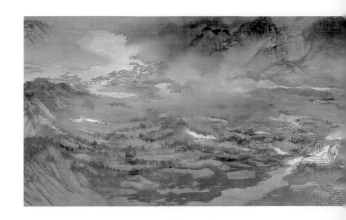

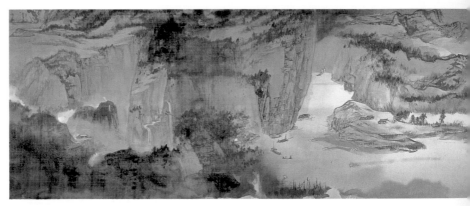

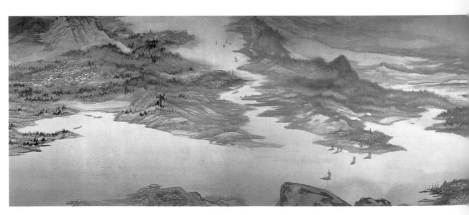

張大千　長江萬里圖（長卷）　1968 年　53.2×1979.5 公分（之一）

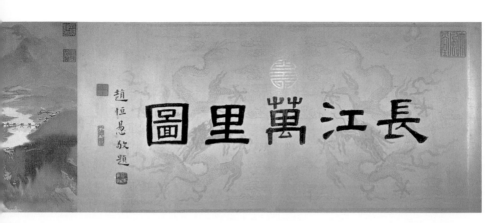

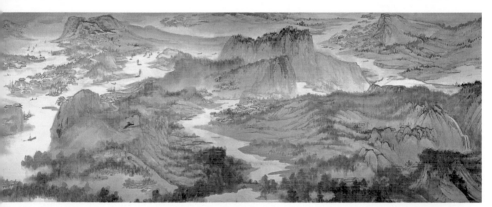

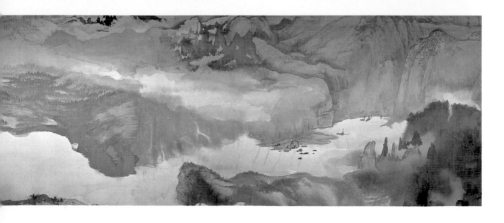

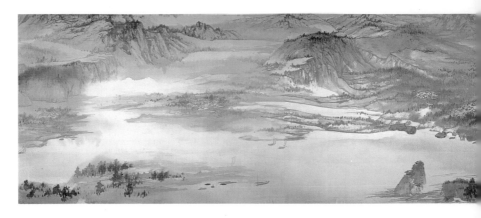

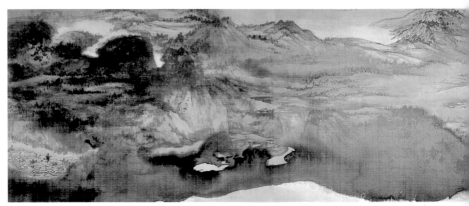

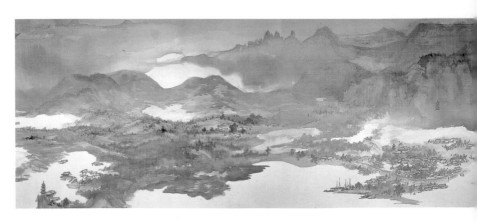

張大千　長江萬里圖（長卷）　1968 年　53.2×1979.5 公分（之二）

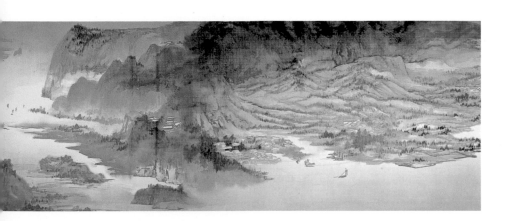

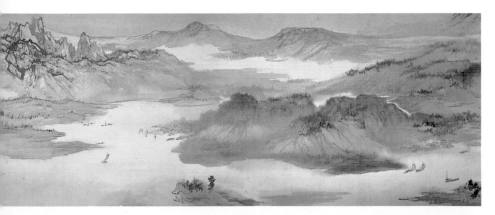

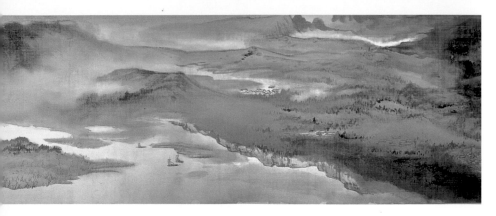

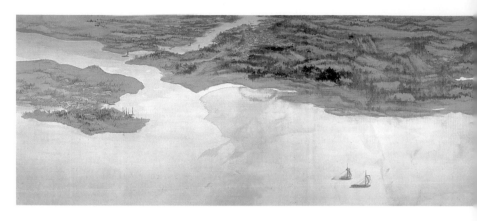

張大千　長江萬里圖（長卷）　1968 年　53.2×1979.5 公分（之三）

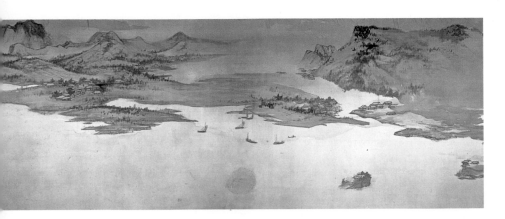

青潑積，提現了陰暗中樹石的明度，增益了光暗的層次。這是西洋畫家的看家絕活，過去不少高倡融匯中西的畫家竟計不及此，而讓張大千專美於前，補實了這項空白，可見徒託空名，不如力行落實！

潑墨原是中國畫的技法之一，古來非有絕頂天賦和成就的畫人，不敢輕易動筆。它必須大筆飽飲水墨，以高速度落紙，一氣呵成。

張大千晚年作品是「潑墨」畫的精純期，他爲張岳軍先生所寫的〈四天下〉，是潑墨潑色的大膽作品；爲黃君翁所作的金箋潑墨潑色山水，是處理得相當周密之作，允稱精品。〈長江萬里圖〉和稍後的〈黃山前後澥圖〉，則是潑寫並施，是運用高度靈感與縝密思維所構成的意境。雄壯秀麗，兼而有之。將來能於傳世之作，大概是屬於這一類型的。因爲這些才是他自己的創作。

　　從以上所述，綜觀張大千之畫風，可分爲早期、中期與後期各階段。早期偏重臨摹，中期博攝各家之長，後期從事創立自我風格。

　　——早期的臨摹之件，是有選擇的，如富於創造性的八大、石濤諸家精作，他便臨摹終日，寢饋俱忘。由於培養了過人的攝受力，乃能臨無不似，畫可亂真。

　　——中期博攝諸家之長，自然是由於他能品鑑甲乙，擇優而取。因此勤爲揣摩，心領神會，漸漸化古人爲己有，而又不失古人意趣。敦煌壁畫之研究，乃爲進入後期之關鍵。

　　——後期自我風格之創立，醞釀於荷花之大筆潑墨，肇始於環旅歐美之後，是時積鬱難伸，新奇炫目，乃找出脫胎傳統之畫路，於具象抽象之間，持其中道，以謀形神兼賅。而其主要技法，則以潑墨衍化爲潑色。至此，他的繪畫藝術，已具自家面目，一空依傍。

　　已故的大畫家徐悲鴻，對張大千所繪的荷花與秋海棠最爲推許，說他的創作前無古人。並且恭維張大千是五百年來第一人！大千先生的藝術精益求精的表現固然了不起，而從他的作品中，可以看出其精勤日新的氣魄，和優美深博的內涵，真可說是前無古人，足爲藝林一代宗師。

張大千　黃山前後澥圖（長卷）　1969 年　44.5×1403 公分（之一）
此圖原是張大千繪畫贈給他的金蘭兄弟張目寒七十誕辰的賀禮，在張目寒處珍藏十年，後來才轉歸李海天的「海天堂」

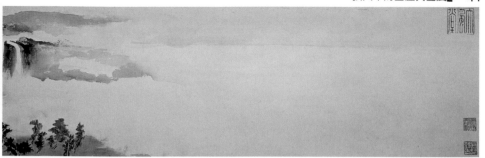

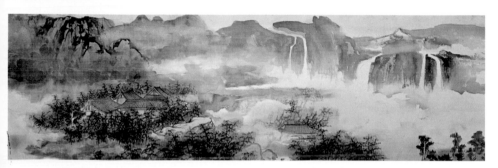

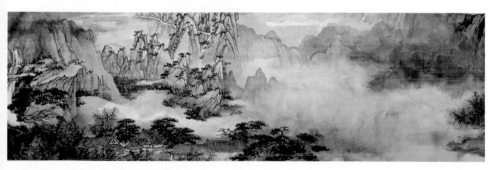

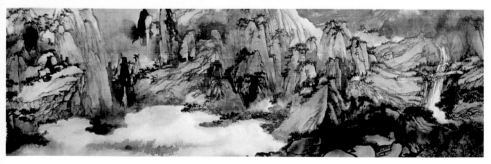

張大千　黃山前後澥圖（長卷）　1969 年　44.5×1403 公分（之二）

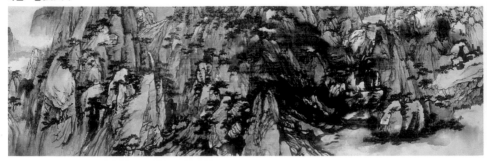

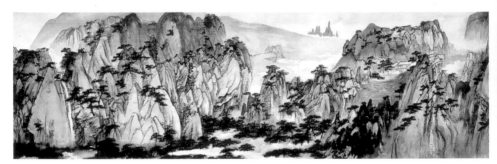

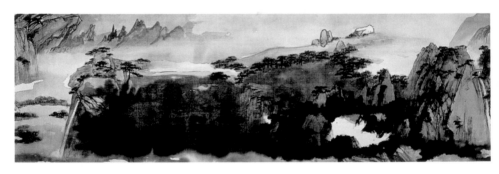

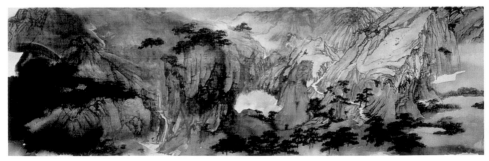

張大千　黃山前後澥圖（長卷）　1969 年　44.5×1403 公分（之三）

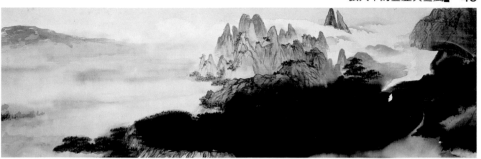

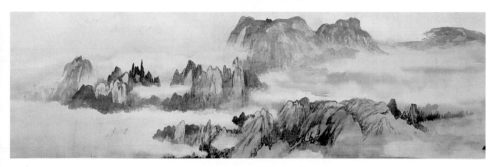

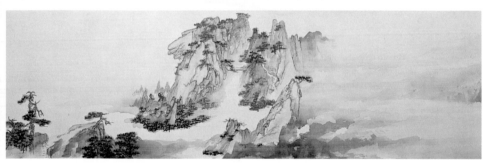

張大千　黃山前後澥圖（長卷）　1969 年　44.5×1403 公分（之四）

訪八德園・談張大千

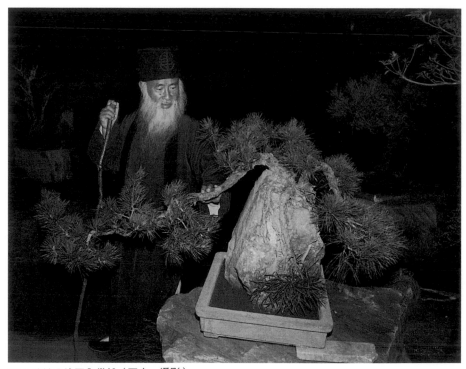

張大千於八德園內賞松（王之一攝影）

　　民國五十六年我出席聖保羅國際雙年美展時，曾特別去八德園訪問張大千。此次會見確屬機緣巧合，由張氏高足畫家孫家勤引導，搭車去莫基約兩小時路程，就到了張氏聞名海內外的八德園，我到此是從來沒有想過的，突然而來，自己都覺得有些靦腆，幸好，張先生早就知道我要來，盛情招待，實感意外。

八德園內蟠龍松

八德園五亭湖長松雅徑（王之一攝影）

　　八德園地點是莫基（Mogidas Cruzes），張先生譯成「摩詰」，頗有禪意。使人想起來當年的輞川，輞川圖在歷代的傳本上裝點的氣味頗重，而張先生的摩詰庭園，依我看來，在自然方面，更是接近真實。

　　八德園得名，據孫家勤說是取意於柿。中國古人以柿有七德，畫家作畫有「獨得」之樂亦稱一德。這是「八德」一名的由來。由這名字可以想像的出張氏的庭園並無標榜和誇張之處，畫家平平實實的過著他的「隱居」生活。

　　我到此恰近中午，為忙於先要看看庭園，所以在與他見面之前就盤桓了將近一小時。園林之美、花木之多、山水之勝、竹林之幽，不是我的題目，但是我私下裡也想要在造園藝術方面看看張先生的造詣。中國庭園十八世紀傳入歐洲，十八世紀也是中國造園術發達至最高峰。國內的名園如蘇州的劉園、獅子林，我曾去看過；揚州的某些庭園設計，也是當時畫家們的手筆；於是我想到中國的造園術處理自然的方法，一流入城市就多了一層堆砌的味道。

　　八德園背山面野，掘土成湖，築堤為河。其中樹木花卉，有的是從亞洲日本、香港各地運來的，但是在這裡經過張氏的培養安排，也都有和自然相契融合之妙。最有趣味的是張氏飼養的幾隻猿猴，多少年來和張氏也成了患難

八德園五亭湖喚魚石（上圖）八德園內湖心亭（下圖）（王之一攝影）

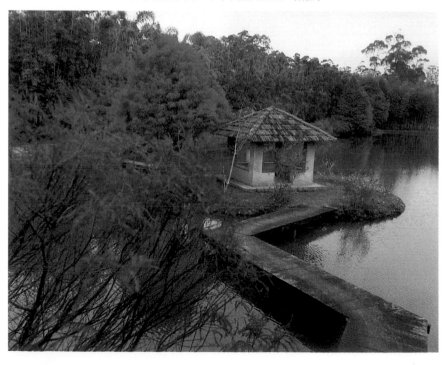

八德園內臥龍松之美姿（王之一攝影）

相扶持，晨昏相互定省的契友。張氏作畫時，我就親眼看到一隻長臂猿，俯在玻璃窗外面默默地欣賞著，人和自然相契，是中國文人、詩人一向嚮往的精神境界。人類和僅次於自己的動物相處，本來也不足爲奇，但在這遠離故土的數萬里之外的巴西，就顯得格外不同了。默會幽通是要有感情的，所以藝術家的唯一條件是在他怎樣支配他的環境，手底下的事物，就是眼底下的事物，眼底下的一切，不只是他自己看得到，也是他替別人看得到，「先替別人看得到」「先天下之視而覺」，正是畫家的責任。

張氏在欣賞自然方面，我已經由庭園的佈置得到一些印象了，中國繪畫是「想的藝術」，由想到視，由視而覺，是中國畫家的艱苦歷程，畫畫決不是「想」的，但此一「想的歷程」是中國畫人生命成長上不可少的。要在讀書萬卷方面下工夫，僅這一點上看來，我爲中國畫家叫苦，中國人在繪畫方面要想有些成就，就決不是西方畫家那麼容易，因爲從現代的觀點來看，中國從來就沒有職業畫家。一個畫家的成功，一定得先有一些職業感受，大多數

八德園見山亭前的
奇石

人之所以失敗，職業感受過多，是其原因之一。

　　這裡，我分析中國畫，我必須提出的，是張氏之為人與作畫的成就，是想像生活與感性生活的統一得到的。這是張氏成功的秘密，也是中國近代繪畫與畫家的轉捩點。掌握住了這一點，我們就極容易明白張大千之所以成張大千，他是中國歷來畫家接受西方觀念的第一人，我很自信的說：把張先生當作傳統畫家、純粹的中國畫家的都錯了，他是一個世界人，中國學問是他取之不盡用之不竭的財富，西方觀念，則是支持他生活實體的另一因素，我則特別強調後者——他對西方觀念瞭解的也許更多一些——這是他維護中國傳統文明方面所作的貢獻。至於畫風如何，畫境如何，他總能把中國畫的長處，適度的表現到使西方人可以接受的程度，所以張先生在和我親切的談話中，很直爽的說出西方人不懂藝術，其意念之深遠，與夫他的坦誠相見，我在這裡順便提出來，也就是要使我們的畫家們知道，在中國的傳統文明中，有無窮盡的精神寶藏，可以面對西方。這一點倒真的要看我們的畫家怎樣「想」了。

　　繪畫始於視覺，就中國而言，其深化與否，要靠感性，根本上不是理論問題。古人給今人者，也只是示人以門徑，它只是一個啟示，無話可說才是不

張大千 1957 年攝於
巴西八德園筆冢

可以言說的境界，畫家一著痕跡就落了下乖，甚至於墮入了魔障。我們在中
國繪畫傳統精神中，深深表現著這些基本東西。人是活著的動物，其寂寞、
其疾苦，都是由於人類並不健全。莊學精神，現代西方的實存哲學，有其一
脈相通之處，就是深深地砌進了人類的矛盾。中國禪家早就明白了這一些「困
來睡，饑來吃」才是真正大自在、大解脫，甚麼神秘也沒有，話是容易說的，
真正能做到的人不太多。能在平易中求高深，則是任何成功人物的必備條件，
中國畫家能掌握住了這個關鍵，就不必故弄玄虛。

　　張先生告訴我，畢卡索是玩世不恭的，他只是英雄，所以他可以欺世。張
氏的這些見解，我以為他是出於誠懇的批判和真實的檢討，一點也沒有玩世
不恭的味道。他的這種中國人優美的風貌，也是我來之前所不曾想到的。

　　張先生引導我欣賞了他的一些松樹的盆景，是我在國外的最大享受，松景
大約有一百數十種，年齡有在百年以上的都是他自己經意栽培的。園裡有「筆
塚」、枯樹、茅亭，點綴的方法完全和歷史上名畫家所做的相同，深得靜穆
幽深之趣，這是一位畫家必不可少的。張先生的畫風超出古人，張先生的處
境優於古人，再加上遠在海外有此勝境，有此佳構，都是必然的。

張大千的畫外風景
—從八德園到摩耶精舍

　　民國四十年，畫家張大千離開中國大陸，前往香港暫居，隔年，舉家遷到南美阿根廷；民國四十二年在巴西落腳，建立有名的中國式莊園—「八德園」，開始漫長的二十多年異鄉行旅，其中最晚的四、五年是在美國卡邁爾的「環蓽庵」度過，而後決心歸返故國，在台北外雙溪的「摩耶精舍」，隨心所欲的做一個「中國人」。

　　將近三十年的滄桑歲月，大千先生的藝術由繁到簡，風格從婉約秀麗轉而為豁達豪放，然而無論工筆或破墨，無一不是「風景」。他的才情也從紙間延續到生活，從八德園、環蓽庵到摩耶精舍，都是他一手精心設計，是他的「畫外風景」！

美不勝收八德園

　　八德園位在巴西聖保羅城外七十五哩處，原來是一座荒廢了的柿子林，佔地大約有二十一萬坪。張大千初臨當地，視察地形，信心滿懷將它開闢為中國式幽雅的居住環境。

　　首先，他以「玫瑰花非中國品種」，而將園中原栽的兩千多株各色玫瑰斬除。換栽以梅花、牡丹、海棠、蘭花等，八德園四季花開不斷，芬芳有餘，枝枝葉葉可以入畫。園中的名景之一，是五亭湖。這座一公頃面積大小的湖是由五個芧亭環繞而命名的。湖中飼養著天鵝和鴨群，小島散布，有曲橋相繫。環湖栽種的楊柳樹和桃花，憑添無限生趣。大千先生遊湖時，忽遇驟雨，

八德園五亭湖夕佳亭（王之一攝影）

八德園內落葉松之美景（王之一攝影）

就在草亭中小歇，周圍的景色引他靈感泉湧，回到書房，又是一幅好畫！

大千先生喜歡養猿。八德園最早有八隻猿，後來因為猿的脾氣暴躁，他只留了三隻，其餘送給巴西動物園。大千先生養猿並沒有栓鍊子，任他們在畫室的屋簷下蹦跳，成為園中一大特殊景觀。此外，八德園也曾養孔雀、名鳥。

偌大的一座八德園，一草一木幾乎都是張大千的苦心，尤其是數以萬計的盆栽和松樹竹林，從最初安插位置到調枝整姿，他像照顧親生子女一樣耗盡心血。然而最教外人驚訝的是這位知名的畫家，不時在改變他園中的風景，興緻來的時候，他把一塊巨石請工人搬到另一處，原來的地方，略經佈置，搖身變成一條幽徑了。

後來巴西政府宣布徵收八德園，準備建築貯水池，供西元一八〇〇年聖保羅市民飲水之用，加上巴西政府承認中共政權，大千先生立即打算讓園。他運出一些最心愛的盆景，毅然把花費二十年心血建立的庭園，交給他在巴西工作的兩個公子照應。

攝影家王之一——巴西華僑日報的社長王之一，受大千先生之託，拍成了數百幀「八德園景色」，從照片中所見的名園，縱使沒有昔日人工細心雕琢的井然風味；但是天生麗質、湖光水色、松林湖泊依然教人無限嚮往。

因大千先生鼓勵而前往日本藝術大學深造的王之一，過去曾為八德園留下許多佳景，但那時大千先生還留在園裏，三天兩頭的，他有什麼新變化的佈置，王之一都成為第一位欣賞的觀眾，一一用相機把它們記錄下來，王之一

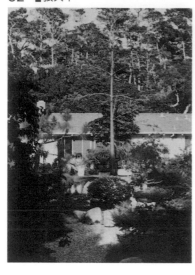

環蓽庵百梅園

環蓽庵一景

稱之爲「大千先生的立體畫」，他的匠心獨運確實教他心折口服！

這回爲了拍攝荒廢了的八德園，王之一臨時僱了十幾個工人，利用一個多月時間，好不容易才把園中主要的景色理出一個頭緒來，可惜，草木任意參差、五亭湖少了天鵝，長臂猿不再咶噪。主人遠去，名園終難恢復原來模樣！

王之一拍攝的五百多幅彩色照片，經過大千先生親自挑選，有一百餘幅曾在歷史博物館公開展出。

『看山還看故山青，八德園揮之可去！』

環蓽庵群芳競秀

環蓽庵是大千居士繼八德園之後，在國外親手設計的家，從舊金山市區乘坐巴士，大約可到達位於卡邁爾鎭冰石村的這座建築。

看來極盡純樸無華的環蓽庵，房舍和庭園加起來有一畝多，兩者各佔總面積的一半，房子呈 T 字型排列，前面橫排是主臥室和客廳，後面呈一長條是畫室，長長的走廊，擺滿了珍貴的奇石盆景。

環蓽庵不及八德園壯觀，但庭園的規劃也有八德園的氣派。大千先生除了養植松竹等樹木之外，還在園中種了一百株梅花，即是許多畫友引爲罕見美景的「百梅園」，百梅園中有巨石盤據，全是大千先生選定的。

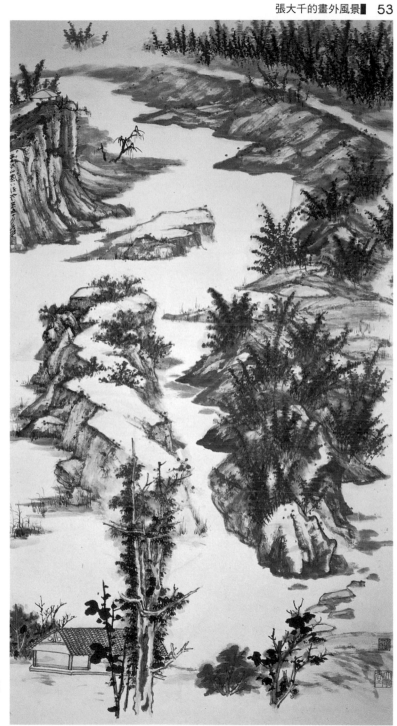

張大千　八德池圖
1961 年
173.7×94 公分

　　百梅吐露幽香，在大千先生的畫紙上也是久畫不厭的對象，白梅清新、紅梅艷麗，從他的畫中題詩：『爭春舊例足張皇，準擬花開便筆觴。不效放翁寫一樹，樹邊只合椅紅妝。』、『瘦影橫窗月如痕，花時正好閉柴門。十年留落初成慰，招得孤山處士魂。』不難意會他自得其樂的心情。

　　除了梅花，環蓽庵的院子裏，另有桃、李、杏、玉蘭花、杜鵑、水仙、蘭花等。花開日日香，這座大千先生的異國作客處，群芳爭艷，可以稱得上「世外桃源」！

摩耶精舍內所養的長臂猿（右上圖）
摩耶精舍內擺設的奇石（左上圖）

摩耶精舍內所養的鶴

張大千賞荷一景
攝於 1978 年

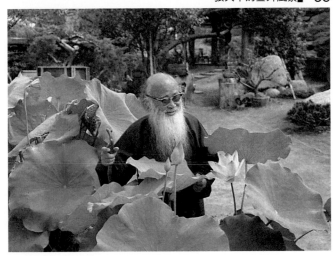

摩耶精舍山水為鄰

　　位在台北外雙溪的「摩耶精舍」，是大千先生回國定居的第一個家，也是他經過二十多年天涯流浪，第一個屬於自己國土的安身之處。裏外五百多坪的佔地，兩層樓的四合院房子建坪，不過兩百三十多坪，此地沒有參差松林，也沒有壯觀的湖泊，但是大千先生特別的珍愛。

　　民國六十七年，大千先生住進這一座精緻的住宅，開始細心的佈置天井、前後院的風景。小巧的魚池，在大門進口處，蓄養著五色繽紛的魚類；後院的六個大缸只見荷花展顏。草亭裏，可以清晰的看到青山如翠，由於雙溪在這裏交會，琮琮流水，聽來彷如一組無休止的音樂。

　　摩耶精舍的一樓是畫室、臥室、客廳和餐廳，二樓是客房，屋頂則為空中花園。然而最精彩的是天井，遠從環蓽庵運來的奇石盆景，經過了大千先生一番整理和安排，在四方的天井裏，形成自然景觀，碩實的大松，結了果實的盆栽，當大千先生執筆作畫，累倦了，他就持杖來到這裏享受清靜和悠閒。

　　「摩耶精舍」是取自佛經典故 — 釋迦牟尼的母親摩耶腹中，有「三千大千世界」而命名。此大千世界可以和煙霞結友，和雲月相歡，可以引溪水煮茗，可以對青山談論古今，大千先生說：『室小又何妨，是因為自己鄉土呵！』（編按：座落於台北外雙溪的「摩耶精舍」，在張大千去世後，捐給國家作為「張大千紀念館」。）

張大千和他的二哥張善子

　　張大千有一位擅於畫虎的二哥—張善子，這是很多人都熟悉的事。但是看過他們兄弟相處在一起的人一定不多。這裏我們選載數幅民國二十年間，善子與大千的生活照片，可見他們兄弟藝術生涯的一斑。

　　張大千的二哥張善子，比張大千年長十六歲，民國六年張大千曾與二哥善子留學日本，在京都學染織。民國八年張大千因未婚妻病逝刺激，進入松江禪定寺做和尚，三月後因不願燒戒逃禪，二哥善子把他帶回四川。民國十二年，張大千與善子一起住在松江。民國二十年他們兄弟兩人同赴日本，為唐宋元明中國畫展代表。直到民國二十九年，張善子病逝重慶。據張大千自述，

民國二十一年時，張大千與張善子在網師園內調虎及推敲畫意

張大千（圖左）和他的二哥張善子共研畫藝（民國二十一年攝於蘇州網師園）

在他三十歲之前，二哥善子以及他追隨的兩位老師曾農髯、李梅庵，都給他
教益良多，影響甚深。

張大千名爰，蜀內江人，張善子原名張澤，別署虎癡。善子當時已是畫虎
名家，同時又以養虎、馴虎聞名，有關他養虎、畫虎的故事，流傳甚多。民
國二十一年張大千全家安居在蘇州的時候，他們住在蘇州歷史悠久的名園網
師園，就養了老虎。

當時他們在網師園，嘗與葉遐庵、王秋齋諸君子聚論書畫，園庭花木的幽
絕，助其畫意詩情不淺。作畫時兄弟相互推敲，再三品論，所以他們兄弟合
作的畫，天衣無縫，彌足珍貴。善子工走獸，畫虎尤精絕，張大千擅長山水、

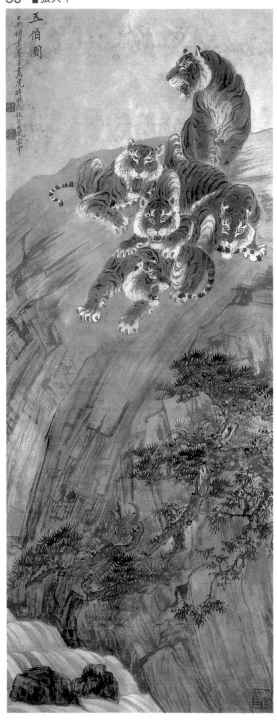

五伯圖 1934年
善子畫虎，大千補景。

花鳥和人物，花鳥得宋元人
筆意，人物仕女亦古穆妍麗，
筆墨沉雄超脫，設色古茂清
逸蒼古。當時他們還喜遊歷，
凡國內名山大川，無不往探
其勝，而華嶽黃山，幾每歲
必一至，至必得佳構多幅，
那時上海出版的美術生活雜
誌經常刊他們兄弟的畫。這
段歲月的歷練，對張大千日
後繪畫藝術的發展，具有關
鍵性的影響。

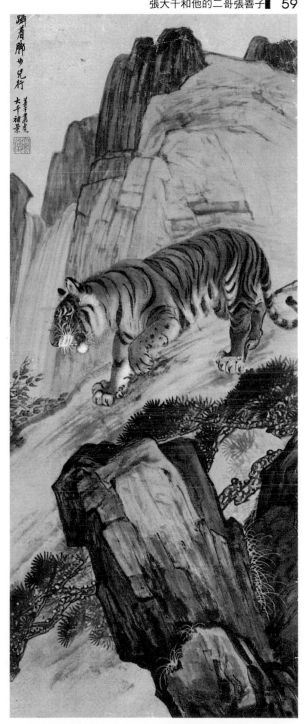

躡著腳步兒行

張善子畫虎，張大千補景。

張大千談畫

人物

　　畫人物，別為釋道、先賢、宮闈、隱逸、仕女、嬰兒，這些部門，工筆寫意都可以。畫人物先要了解一些相人術，不論中西大概都是以習慣相法來判別人的賢愚與善惡。譬如戲劇裡，凡飾奸佞賊盜的角色，祇要一出場，略一舉動，不用說明，觀眾就可以看出他不是善類。那麼能夠了解相人術，畫起來豈不更容易嗎？譬如畫古聖、先賢、天神，畫成了一種寒酸和醜怪的樣子，畫高人、逸士、貞烈、淑媛，畫成一幅傖野和淫蕩的面孔，或者將一個長壽的人畫成短命相，豈不是滑稽？所以我一再說：能懂得一些相人術，多少有一些依據，就不會太離譜了。如果要畫屈原和文天祥，在他們相貌上，應該表現氣節與正義，但絕不可因他是大夫和丞相，畫成富貴中人的相貌。這是拿視覺引動人到思想，也便是古人所講的骨法了。

　　畫人物最重要的是精神。形態是指整個身體，精神是內心的表露。在中國傳統人物的畫法上，要將感情在臉上含蓄的現出，才令人看了生內心的共鳴，這個當然是很不容易。然而下過死工夫，自然是會成功的。杜工部說：語不驚人死不休。學畫也要這樣苦練才對。畫時無論任何部分，須先用淡墨勾成輪廓，若工筆則先須用柳炭勾之，由面部起先畫鼻頭，次畫人中，再次畫口唇，再次畫兩眼，再次畫面型的輪廓，再次畫兩耳，畫鬢髮等。待全體完成以後，始畫鬍眉，鬍眉宜疏淡不宜濃密，所有淡墨線上最後加一道焦墨。運筆要有轉折虛實才可表現出陰陽凹凸。有時淡墨線條不十分準確，待焦墨線條改正。若是工筆著色，一樣的用淡墨打底，然後用淡赭石烘托面部，再用深赭石在淡墨上勾線，衣褶如果用重色，石青石綠那就用花青勾頭一道，深

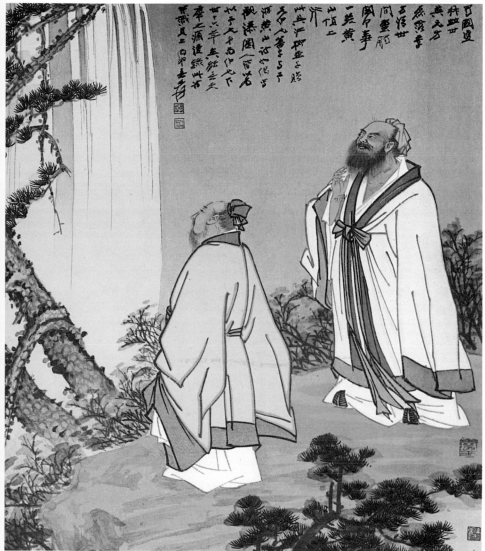

黃山觀瀑圖 1898 年

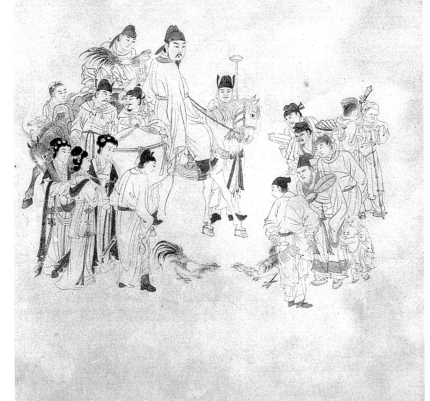

張大千
鬥雞圖
1945 年

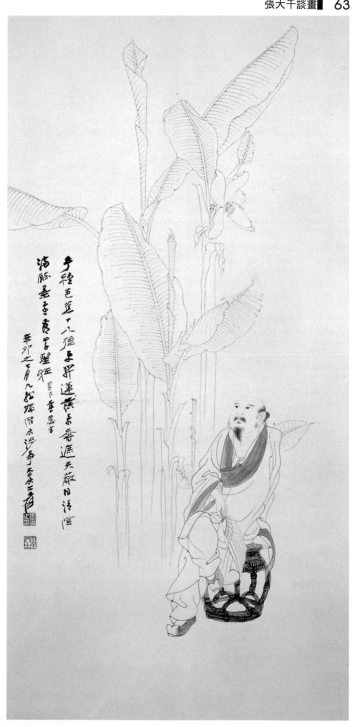

張大千　蕉蔭逭暑
1951 年　118×56 公分

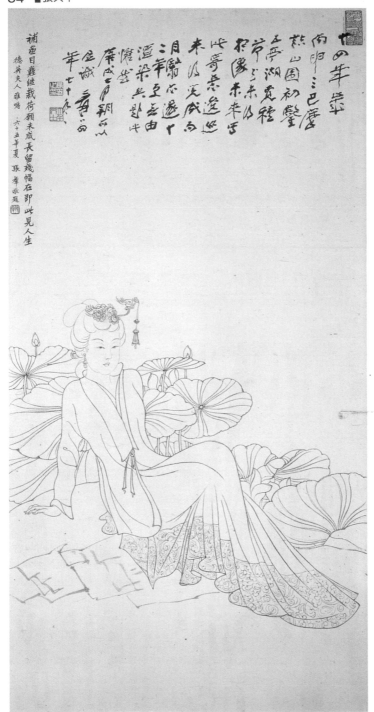

張大千
白描荷花仕女圖
1956 年
108×53 公分

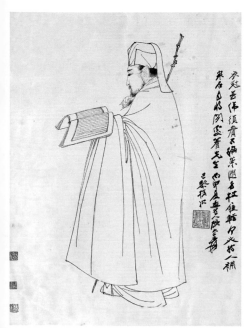

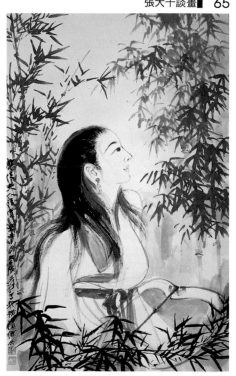

張大千　倚仗讀書圖　人物白描（上圖）
張大千　竹林美人圖　1961年　59.6×94公分
（右圖）

花青勾第二道，硃砂用岱赭或胭脂勾它。不論臉及衣褶的線條都要明顯，不可含糊沒有交代。巾幘用墨或石青，鞋頭用硃砂或石青或水墨都可以，看他的身份斟酌來用。畫人身的比例，有一個傳統的方法，所謂行七坐五盤三半，就是說站起的人除了頭部之外，身裁之長恰恰等於本人七個頭，新時代的標準美人，八頭身高比例之說，那知我們中國早已發明若干年了。

記得少年時讀西廂記，有金聖嘆引用的一段故事，真是畫人物的度人金針，抄在下面：「昔有二人於玄元皇帝殿中，賭畫東西兩壁，相戒互不許竊窺，至幾日，各畫最前幡幢畢，則易而一視，又至幾日，又畫寅周旄鉞畢，又易而一視之，又至幾日，又畫近身纓笏畢，又易而一視之，又至幾日，又畫陪輦諸天畢，又易而共視，西人忽向東壁啞然一笑，東人殊不計也，迨明並畫天尊已畢，又易而共視而後，西人投筆大哭，拜不敢起。蓋東壁所畫最前人物便作西壁中間人物，中間人物，卻作近身人物，近身人物竟作陪輦人物，西人計之，彼今不得不將天尊人物作陪輦人物矣，以後又將何等人物作天尊

人物耶？謂其必至技窮，故不覺失笑！卻不謂東人胸中，乃別自有其日角、月表、龍章、鳳姿、超於塵埃之外，煌煌然一天尊，於是便自後至前，一路人物盡高一層。」倘能細細領略這段文章，我想要畫人天諸相當不至於太難吧！畫西壁的那一位，雖然是遜畫東壁的人一籌，他還肯自己認輸，也不失真藝人的風度。最怕是祇知別人眼中有刺，不知道自己眼中有一段樑木啊。

畫梅

　　畫梅須老幹如鐵，枝柯樛曲，才能描寫出它耐寒喜潔的性格。畫枝時須先留好化的位置，如果用水墨，那就拿粗筆澹墨，草草鉤出花的大形輪廓，然後細筆輕鉤，在有意無意之間，才見生動。如果著色，就先用細條鉤成花瓣，拿淡花青四圍暈它，不用著粉，自然突出紙上，兼有水光月色的妙處，若用臙脂點綴，那就不必用花青烘托。畫梅第一是鉤瓣，第二是花鬚，第三是花蕊，第四是花蒂，這裡面尤其是點蒂，要算最難，正好像顧長康所說的：「傳神寫照，正在阿睹中也」。畫花鉤瓣要圓，所謂圓不是說勻整好像數珠一般，

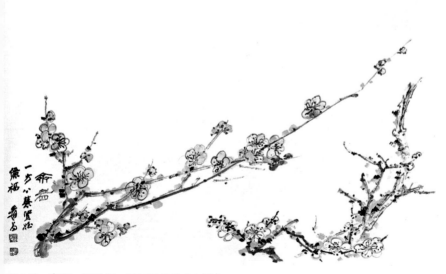

張大千　齊眉　1978 年　38×67 公分（上圖）
張大千　梅花各態（左頁圖）

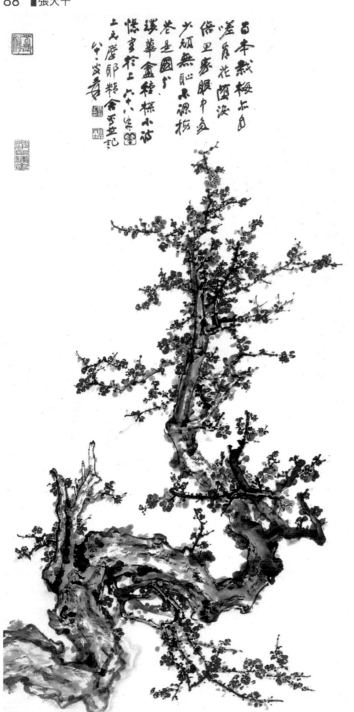

張大千　梅花
1979 年
134×66 公分

是要蓓蕾繁花，都要有生長的意態，通通完備有欣欣向榮的樣子。花鬚要整齊，所謂整齊，不是說排比如插針似的，不過表示它是不亂的意思。點蕊要跟花鬚長短，錯錯落落，這才有風致。點蒂要在瓣與瓣的中間，那種含苞未吐的，尤要包固，才合物的情態，如果亂點去，既不合理，更不能叫人觀賞。點時更當加意，花朵有前後左右，向背陰陽，各種不同的姿態，每朵在點蒂時候要顯出生在枝上。老幹不可以著花，因為無姿態的緣故啊。著色花心用澹草綠，花如填粉，那就用三綠，花鬚用重白粉，花蕊用粉黃點，略用赭石一兩點表示其開放已久了。花蒂用深草綠或二綠，亦可用穠臙脂，如紅梅那就必須用臙脂了。為顯示幹的蒼老，所以不能不點苔蘚鱗皴，表示它經過雪壓霜欺，久歷歲寒，但是它的貞固精神，是超卓絕特的。點時光用焦墨禿穎，依著它的背點去，一定要點圓點，若點尖長形，那就不是樹上的苔，而是地面的草了，更不可作橫點，如山水中樹上所點。待等墨乾後，用淡墨加點一次，比較有生動的氣味，不然那就枯而燥了。如是著色的，那就用草綠加在焦墨上面，或頭二綠也可以，不是全部蓋滿，偶爾留幾點焦墨在上面，也自生動自然。

畫蘭

蘭花幽香清遠，它的香氣能夠暗暗的襲人衣袂。生於深林絕谷，並不因為沒有人欣賞，而不散發它的芬芳，所以稱做幽蘭。那種一幹一朵花者，叫做蘭，幾朵花者叫做蕙。畫時應該用「清」字做要點。如能做到清字境界，便是紙上生香了。

畫蘭，撇葉最難，起首二三筆還容易安排，等到要成一叢，那就是大大的難事，稍一點不小心，那就好似茅草亂蓬一般了。

畫蘭拿一花做主體，拿三幾撇葉子陪襯它，但：每撇葉子都要有臨風吹著的風致，這才算最好的。如果畫成一叢一叢的，那就應當畫蕙，因為葉子多不易生出姿態，那就要在花枝上面特別注意，要使它枝枝好似要去舞蹈似的。

蘭用水墨畫算最清高，若要用顏色，拿花青撇葉，拿嫩綠敷花，花心稍白，那上面略加上臙脂點或赭石也可，花梗就在嫩葉綠中滲少少的赭石也覺有精神。花瓣可以用汁綠在畫後雙勾，葉子就祇勾中線，使它向背顯出來就可以

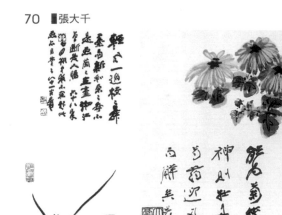

張大千　蘭石　　　張大千　竹菊圖
1979 年　76×34 公分

了。如用水墨那就不宜用勾勒。水墨撇葉在落筆時就要有轉折，花宜於淡，葉宜於濃，花瓣不可取巧，故意表示花的陰影，這一下子倒被俗見所拖累了。

畫菊

　　畫菊先畫花瓣，明瞭花朵的組織，花瓣與形成整個花朵的關係。盛開或半開及含苞，都是藉花朵不同的形狀來表現的。花頭正側俯仰，花瓣也要隨著方向而展開，每瓣都要攢心連蒂。菊是凌寒傲霜的，絕無俯仰隨人的姿態，能把它的標格寫出，始稱能事。熟習花形生發方法，再畫牡丹、芍藥等，那就輕而易舉了。畫花瓣要從外面先畫大瓣，用淡墨一層，再用較深的墨畫一層。全花畫好，用淡赭石烘染它；等乾後，用濃墨點花蕊。如果畫複瓣，就不必點蕊。畫菊梗用筆要有頓挫曲折，又要含有挺健的意思。等到花梗畫成，就拿水墨濃澹的筆點葉，但最要疏密得宜，用筆好似捲雲，間或一點飛白。等墨乾透，再就那上面加以淡淡花青或汁綠，間加一二筆澹赭，顏色溢出墨葉是不要緊的。勾葉筋可用濃墨，勾時成小字或 小 形，不必拘泥，只要看葉的大小疏密，隨意加減就行了。菊的葉尖是帶圓形的，與一般的花葉，俱帶尖形者，是不同的。菊花種類甚繁，花形各各不同，菊葉也就不一樣，畫時一定要有分別。寫意的，那就不妨從略；若工筆，則必須加意。從前有人

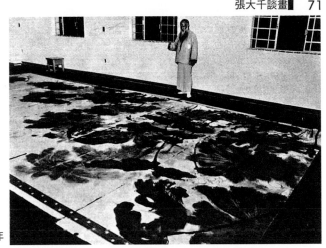

張大千畫荷　1960 年

畫百菊圖，花是每種各具一形，而葉俱是一種，這是一個大錯誤。寫意用單瓣爲合宜。複瓣只好用在工筆畫上面。

沒骨花卉畫法

　　爲什麼叫做沒骨法，就是不用墨筆勾勒，祇用顏色來點戳，這就叫作沒骨。這畫法創始於北宋徐崇嗣，花卉是以清妍艷麗爲主，完全拿顏色來表現，是較爲容易的。這法傳到清初，要算惲南田第一，清妍艷麗四個字，可以說是闡發無餘了。畫花瓣儘可全用顏色，也不妨先用水墨點戳，然後略施淺色，覺得更有精神些。白陽石濤是常用這方法的，荷花頗適合於沒骨。先用淺紅色組成花形，再用嫩黃畫瓣內的蓮蓬，跟著即添荷葉及荷幹，葉是先用大筆蘸淡花青掃出大體，等色乾後，再用汁綠層層渲染，在筋絡的空間，要留一道水線。荷幹在畫中最爲重要，等於房子的樑柱，畫時從上而下，好像寫大篆一般。要頓挫而有勢，有亭亭玉立的風致。如果畫大幅，幹太長了，不可能一筆畫下，那麼下邊的一段，就由下衝上，墨之乾濕正巧相接，了無痕跡。幹上打點，要上下相錯，左右揖讓，筆點落時，略向上踢。花瓣用較深的臙脂，再渲染一二次，再勾細線條，一曲一直，相間成紋；花鬚用粉黃或赭石都可。這時看畫的重心所在。加上幾筆水草，正如書法所說的「寬處能走馬，

密處不通風」也。

畫說

　　有人以爲畫畫是很艱難的，又說要生來有繪畫的天才，我覺得不然。我以爲祇要自己有興趣，找到一條正路，又肯用功，自然而然就會成功的。從前的人說，「三分人事七分天」，這句話我卻絕端反對。我以爲應該反過來說，「七分人事三分天」纔對；就是說任你天分如何好，不用功是不行的。世上所謂神童，大概到了成年以後就默默無聞了。這是什麼緣故呢？祇因大家一捧加之父母一寵，便忘乎其形，自以爲了不起，從此再不用功。不進則退，乃是自然趨勢，你叫他如何得成功呢？在我個人的意思，要畫畫首先要從勾摹古人名跡入手，把線條練習好了，寫字也是一樣；要先習雙勾，跟著便學習寫生。寫生首先要了解物理，觀察物態，體會物情，必須要一寫再寫，寫到沒有錯誤爲止。

　　在我的想像中，作畫根本無中西之分，初學時如此，到最後達到最高境界也是如此。雖可能有點不同的地方，那是地域的風俗的習慣以及工具的不同，在畫面上纔起了分別。

　　還有，用色的觀點，西畫是色與光不可分開來用的，色來襯光，光來顯色，爲表達物體的深度與立體，更用陰影來襯托。中國畫是光與色分開來用的，需要用光時就用光，不需用時便撤了不用，至於陰陽向背全靠線條的起伏轉折來表現，而水墨和寫意，又爲我國獨特的畫法，不畫陰影。中國古代的藝術家，早認爲陰影有妨畫面的美，所以中國畫傳統下來，除以線條的起伏轉折表現陰陽向背，又以色來襯托。這也好像近代的人像藝術攝影中的高白調，沒有陰影，但也自然有立體與美的感覺，理論是一樣的。近代西畫趨向抽象，馬諦斯，畢卡索都自己說是受了中國畫的影響而改變的。我親見了畢氏用毛筆水墨練習的中國畫五冊之多，每冊約三四十頁，且承他贈了一幅所畫的西班牙牧神。所以我說中國畫與西洋畫，不應有太大距離的分別。一個人能將西畫的長處溶化到中國畫裏面來，看起來完全是國畫的神韻，不留絲毫西畫的外貌，這定要有絕頂聰明的天才同非常勤苦的用功，纔能有此成就，稍一不慎，便走入魔道了。

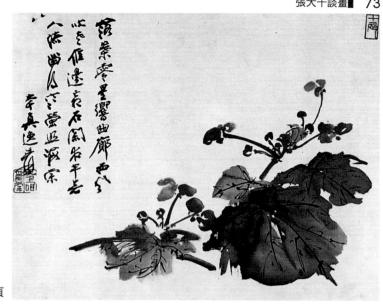

張大千
沒骨海棠
1964 年　冊頁

　　中國畫常常被不了解畫的人批評說，沒有透視。其實中國畫何嘗沒有透視？它的透視是從四方上下各方面著取的，現在抽象畫不過得其一斑。如古人所說的下面幾句話，就是十足的透視抽象的理論。他說「遠山無皴」。遠山為何無皴呢？因為人的目力不能達到，就等於攝影過遠，空氣間有一種霧層，自然看不見山上的脈絡，當然用不著皴了。「遠水無波」，江河遠遠望去，那裏還看得見波紋呢？「遠人無目」，也是一樣的；距離遠了，五官當然辨不清楚了，這是自然的道理。所謂透視，就是自然，不是死板板的。從前沒有發明攝影，但是中國畫理早已發明這些極合攝影的原理。何以見得呢？譬如畫遠的景物，色調一定是淺的，同時也是輕輕淡淡，模模糊糊的，這就是用來表現遠的；如果畫近景，樓台殿閣，就一定畫得清清楚楚，色調深濃，一看就如到了眼前一樣。石濤還有一種獨特的技能，他有時反過來將近景畫得模糊而虛，將遠景畫得清楚而實。這等於攝影機的焦點，對在遠處，更像我們眼睛注視遠方，近處就顯得不清楚了。這是「最高」現代科學的物理透視，他能用在畫上，而又能表現出來，真是了不起的。所以中國畫的抽象，既合物理，而又包含著美的因素。講到以美為基點，表現的時候就該利用不同的角度，畫家可以從每種角度，或從流動地位的眼光下，產生靈感，幾方面的

角度下，集成美的構圖。這種理論，現代的人或已能夠明白，但古人中就有不懂得這個道埋的。宋人沈存中就批評李成所畫的樓閣，都是掀屋角。怎樣叫掀屋角呢？他說從上向下的角度看起來，看到屋頂，就不會看到屋簷，李成的畫，既具屋脊又見斗栱頗不合理。粗粗看來，這個道理好像是對的，仔細一想就知道不對了；因為畫既以美為主點，李成用鳥瞰的方法，俯看到屋脊，並且拿飛動的角度仰而看到屋簷斗栱，就一剎那間的印象，將腦中所留屋脊與屋簷的美感併合為一，於是就畫出來了。況且中國建築，屋脊的美、斗栱的美都是絕藝，非兼用俯仰的透視不能傳其全貌啊。

畫家自身便認為是上帝，有創造萬物的特權本領。畫中要它下雨就可以下雨，要出太陽就可以出太陽；造化在我手裡，不為萬物所驅使；這裡缺少一個山峰，便加上一個山峰，那裡該刪去一堆亂石，就刪去一堆亂石，心中有個神仙境界，就可以畫出一個神仙境界。這就是科學家所謂的改造自然，也就是古人所說的「筆補造化天無功」。總之，畫家可以在畫中創造另一個天地，要如何去畫，就如何去畫，有時要表現現實，有時也不能太顧現實，這種取捨，全憑自己思想。何以如此？簡略地說，大祇畫一種東西，不應當求太像，也不應當故意求不像，求它像，當然不如攝影，如求它不像，那又何必畫它呢？所以一定要在像和不像之間，得到超物的天趣，方算是藝術。正是古人所謂遺貌取神，又等於說我筆底下所創造的新天地，叫識者一看自然會辨認得出來；我看到真美的就畫下來，不美的就拋棄了它。談到真美，當然不單指物的形態，是要悟到物的神韻。這可引證王摩詰兩句話，「畫中有詩，詩中有畫」。「畫是無聲的詩，詩是有聲的畫」，怎樣能達到這個境界呢？就是說要意在筆先，心靈‧觸，就能跟著筆墨表露在紙上。所以說「形成於未畫之先」，「神留於既畫之後」。近代有極多物事，為古代所沒有，並非都不能入畫，祇要用你的靈感與思想，不變更原理而得其神態，畫得含有古意而又不落俗套，這就算藝術了。

作畫要怎樣才得精通？總括來講，首重在勾勒，次則寫生，其次才到寫意。不論畫花卉翎毛，山水人物，總要了解理、情、態三事。先要著手臨摹，觀審名作，不論今古，眼觀手臨，切忌偏愛；人各有所長，都應該採取，但每人筆觸天生有不同的地方，故不可專學一人，又不可單就自己的筆路去追求，

要憑理智聰慧來採取名作的精神又要能轉變它。老師教學生也應當如此，告訴他繪畫的方法，由他自去追討，不可叫他固守師法，然後立意創作，這樣纔可以成為獨立的畫家。所以唐宋人所傳的作品，不要題款，給人一看就可知道這是某人的作品，看他片楮寸縑就可以代表他個人啊。

古人所謂讀萬卷書行萬里路，這是什麼意思呢？因為見聞廣博，要從實地觀察得來，不只單靠書本，兩者要相輔而行的。名山大川，熟於心中，胸中有了丘壑，下筆自然有所依據。要經歷得多纔有所獲，山水如此，其他花卉人物禽畜都是一樣。

遊歷不但是繪畫資料的源泉，並且可以窺探宇宙萬物的全貌，養成廣闊的心胸，所以行萬里路是必須的。

一個成功的畫家，畫的技能已達到化境，也就沒有固定的畫法能殼拘束他，限制他。所謂「俯拾萬物」，「從心所欲」，畫得熟練了，何必墨守成規呢？但初學的人，仍以循規蹈矩，按步就班為是。古人畫人物，多數以漁樵耕讀為對象，這是象徵士大夫歸隱後的清高生活，不是以這四種為謀生道路，後人不知此意，畫得愁眉苦臉，大有靠此為生，孜孜為利的樣子，全無精神寄託之意，豈不可笑！梅蘭菊竹，各有身份，代表與者受者的風骨性格，又是花卉書法的祖宗，想不到現在竟成了陳言濫套！現在就我個人學畫的經驗略寫幾點在下面與大家研究：

一、臨撫　勾勒線條來求規矩法度。

二、寫生　了解物理，觀察物態，體會物情。

三、立意　人物，故實，山水，花卉，雖小景要有大寄託。

四、創境　自出新意，力去陳腐。　　　五、求雅　讀書養性，擺脫塵俗。

六、求骨氣，去廢筆。　　　　　　　七、佈局為次，氣韻為先。

八、遺貌取神，不背原理。

九、筆放心閒，不得矜才使氣。

十、揣摹前人要能脫胎換骨，不可因襲盜竊。

十一、傳情記事　如寫蔡琰歸漢，楊妃病齒，溢浦秋風等圖。

十二、大結構　如穆天子傳，屈子離騷，唐文皇便橋會盟，郭汾陽單騎見虜等圖。

張大千一生作品精選

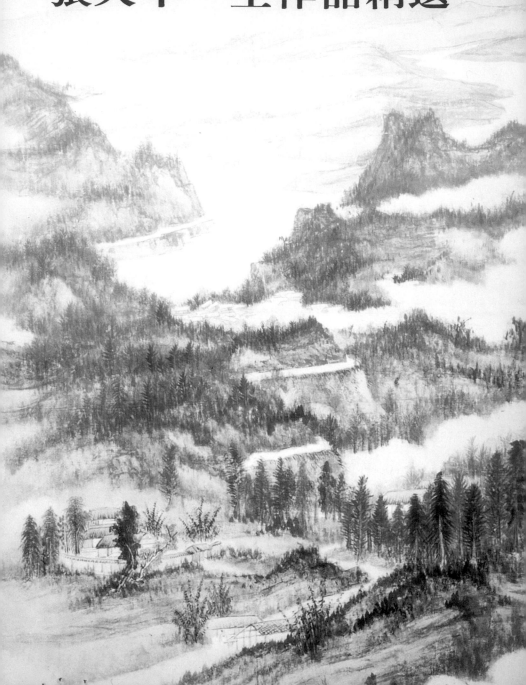

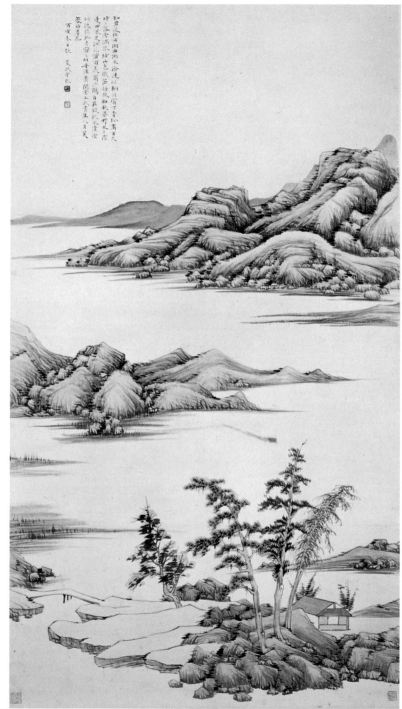

張大千
秋水清空
1926 年
182×79.5 公分

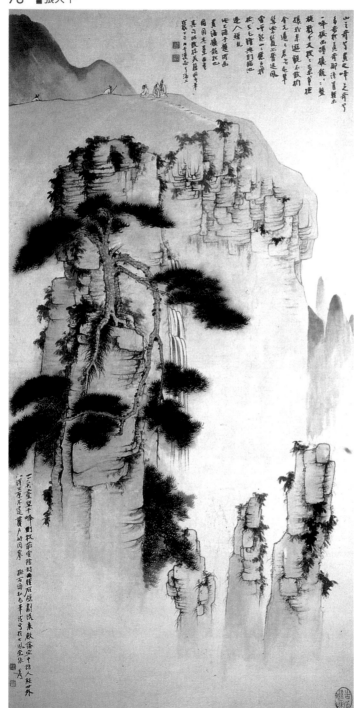

張大千　黃山擾龍松
1928 年　138×69 公分

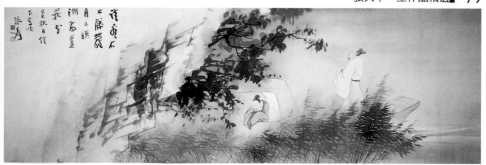

張大千　蘆舟高士　1929 年　42×134 公分

（局部）

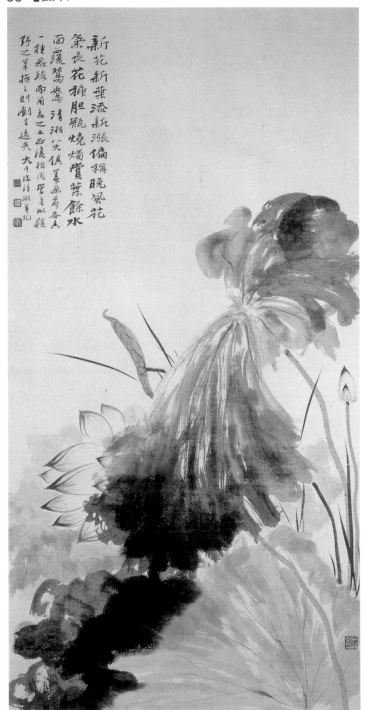

張大千　蓮花
（水墨紙本）
約 1934 年　136×67 公分

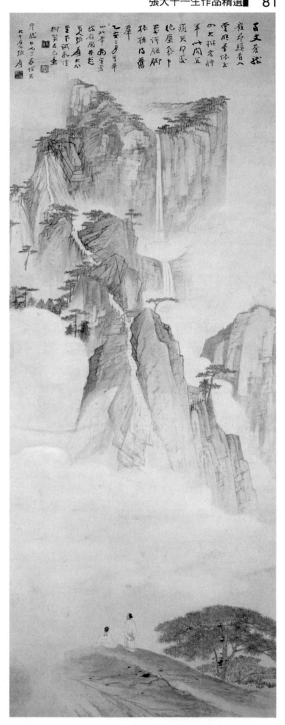

張大千　華山蒼龍嶺
1935 年　126.2×47.2 公分

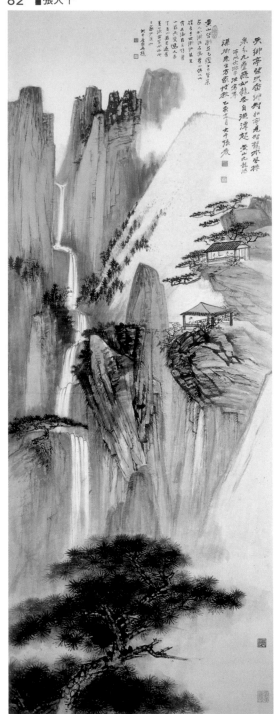

張大千　黃山九龍瀑
1935 年　180×67 公分

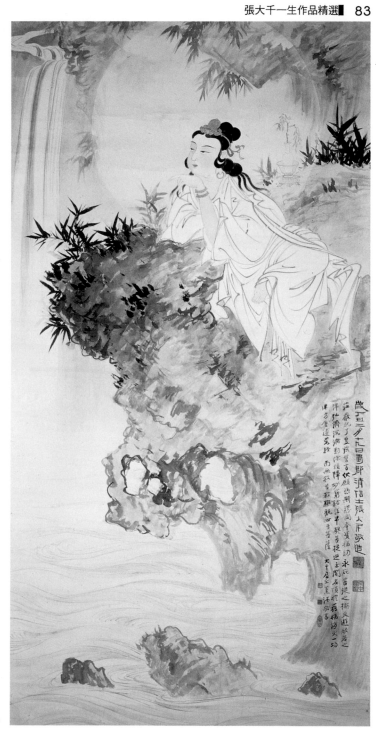

張大千　水月觀音
1937 年　178×88 公分

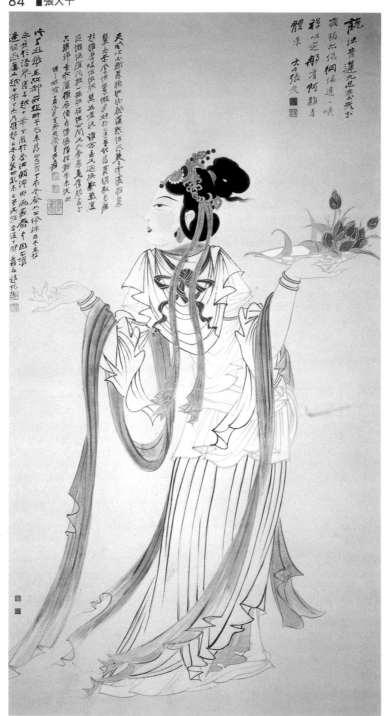

張大千
散花圖（工筆設色）
1937 年
176×93 公分

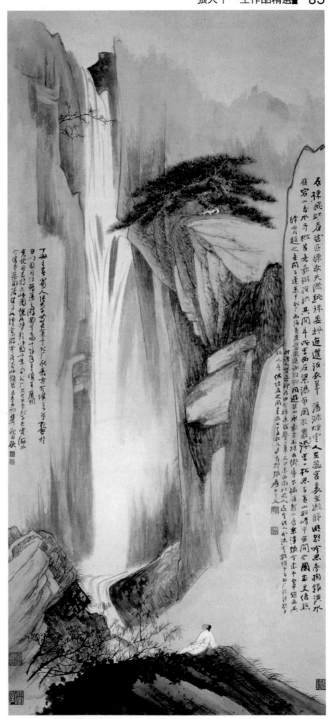

張大千　雁蕩大龍湫
1937 年　124.5×56.5 公分

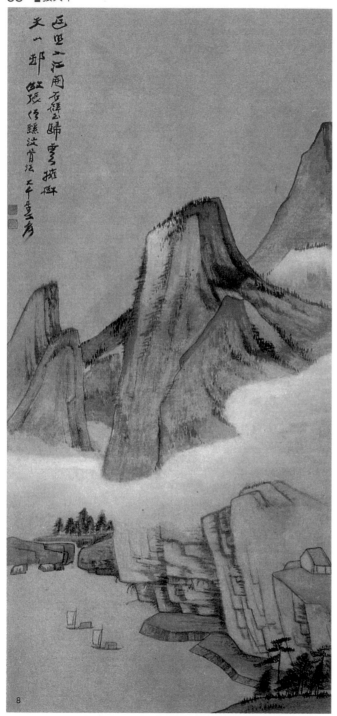

張大千　返照入江開　1937 年
（左圖）

張大千
梅下吟詩軸　設色紙本
1940 年　122×70 公分
（右頁圖）

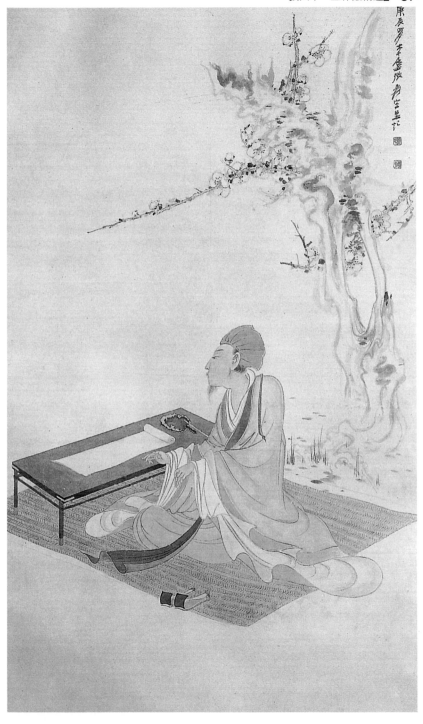

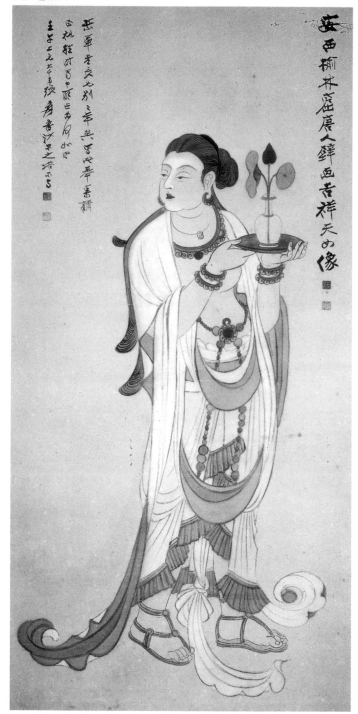

張大千　仿唐人吉祥天女
1942 年　132×63.96 公分

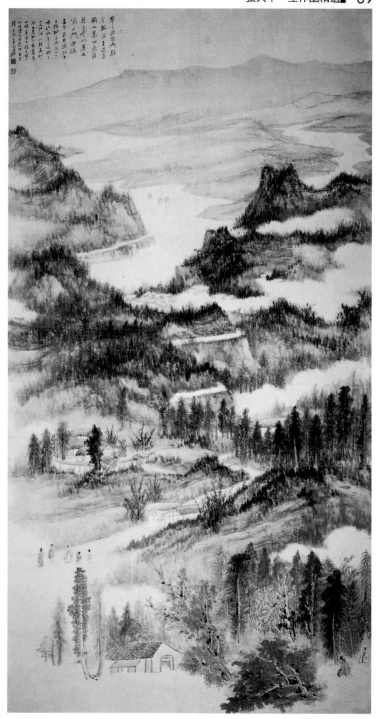

張大千　廣元壩山水
1942 年
157×83 公分

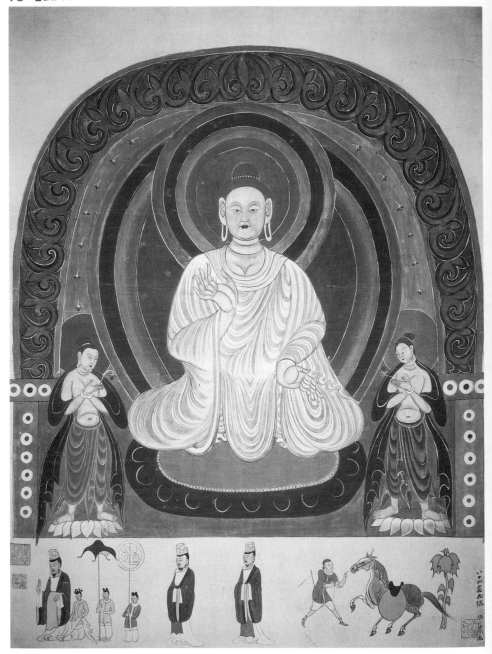

張大千　八十四窟西魏釋迦像　1943 年　138.8×103.8 公分

張大千　朱衣楊枝大士
約 1943 年　189×88 公分

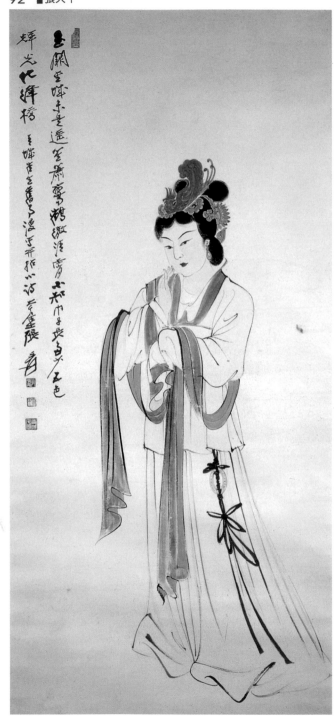

張大千　崔生舊事
約 1944 年
150×68 公分（左圖）

張大千　紅拂女
（掛軸紙本・工筆設色）
1944 年（右頁圖）

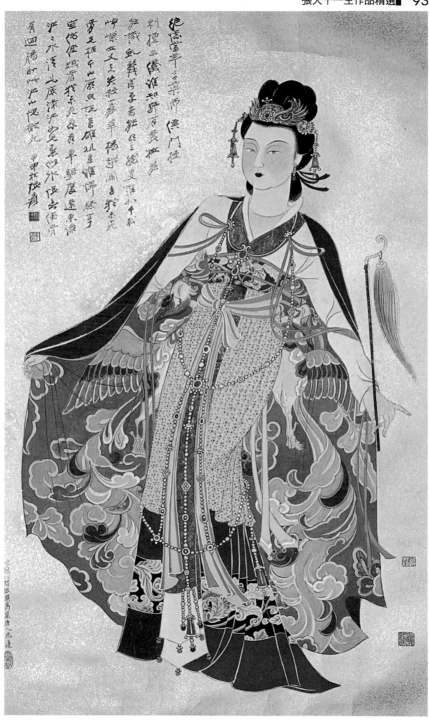

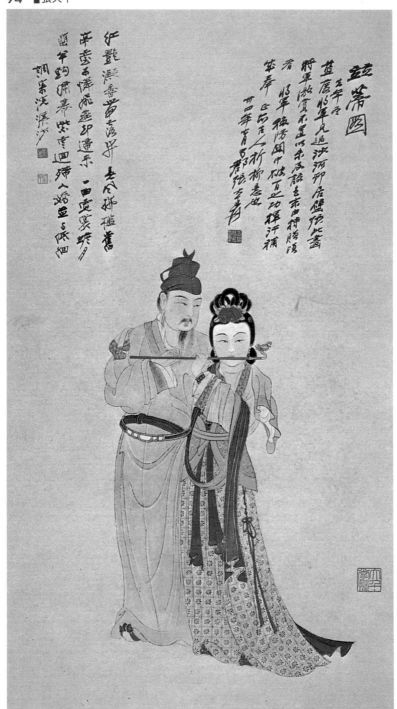

張大千
並蒂圖
1944 年
108×60 公分

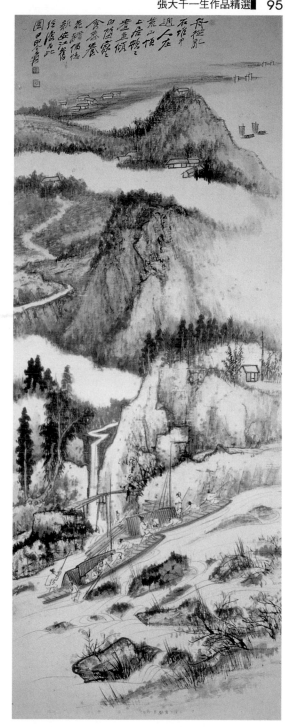

張大千　新安江圖
1944 年　105.7×40.6 公分

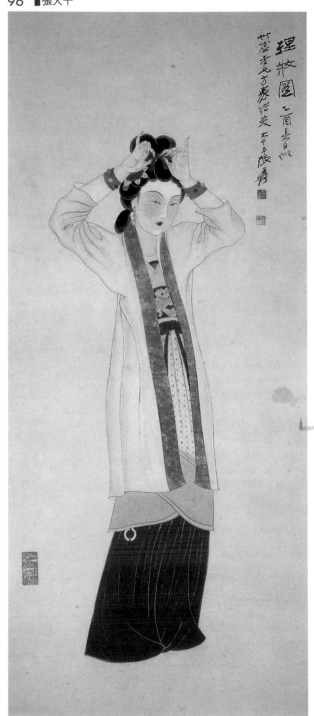

張大千　理妝圖
1945 年　116.3×49.7 公分

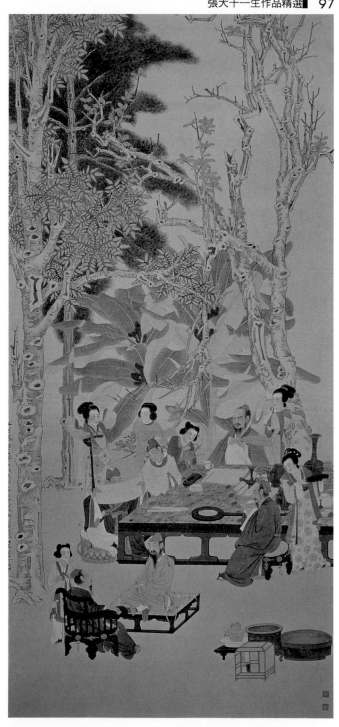

張大千　文會圖
1945 年　163×75. 5 公分

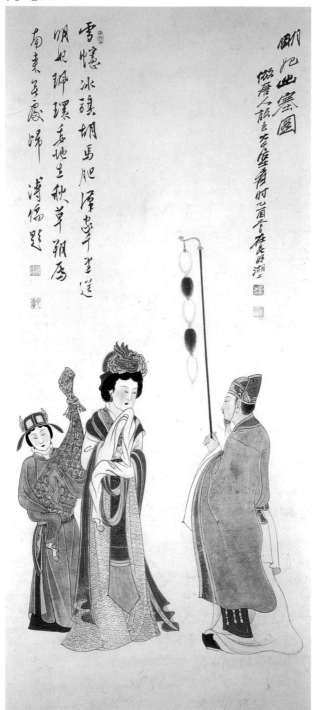

張大千　明妃出塞圖
1945 年　107.5×43 公分

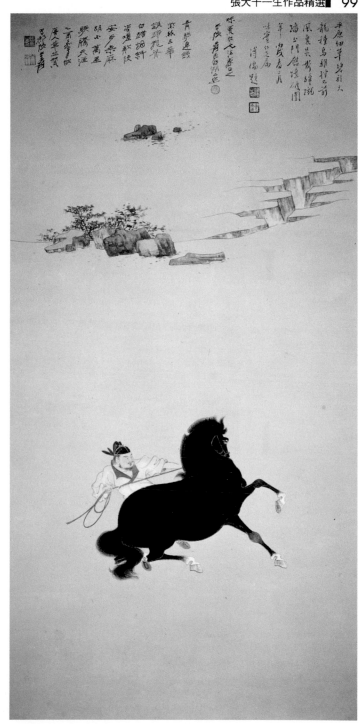

張大千　仿唐人控馬圖
1945 年
94.5×46.3 公分
王壯為題跋

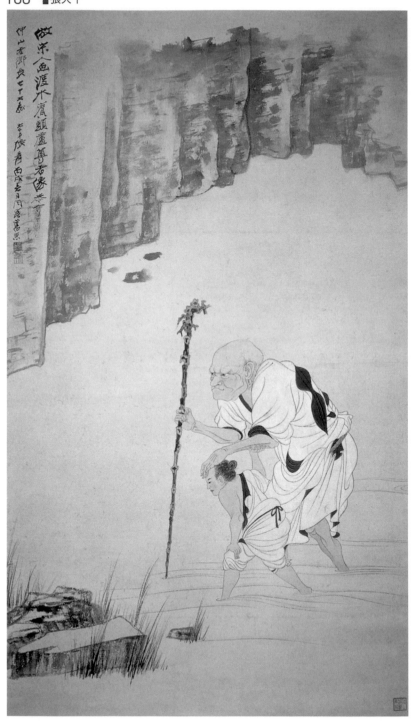

張大千
渡水頭陀
1946 年
117.5×66 公分

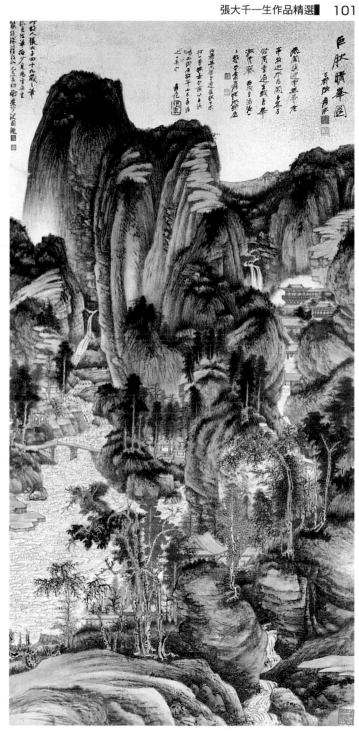

張大千　仿巨然晴峰圖
1946 年　168.5×85 公分

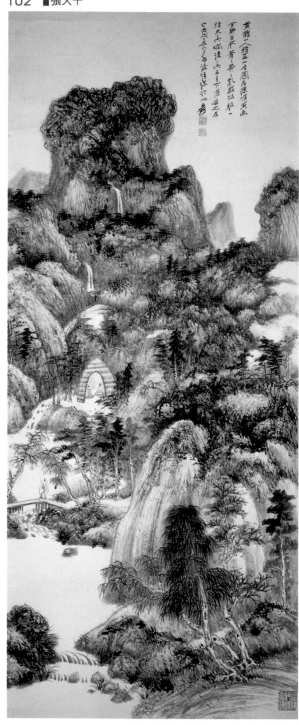

張大千　臨王蒙雅宜山居圖
1946 年　141×58.5 公分

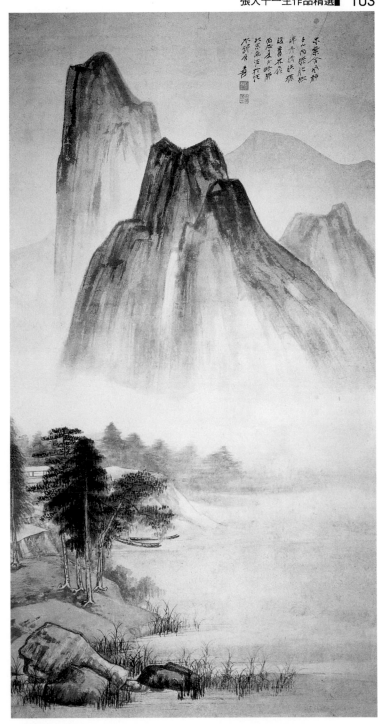

張大千　北宗山水
1946 年
161. 5×61. 5 公分

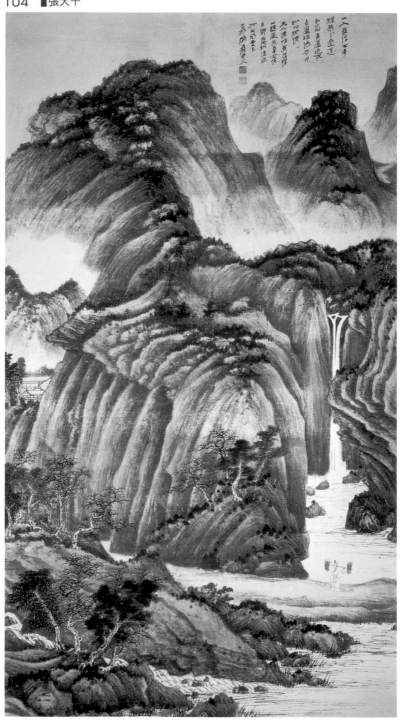

張大千　臨陳惟寅
　　羅浮山樵圖
1946 年
146×81 公分

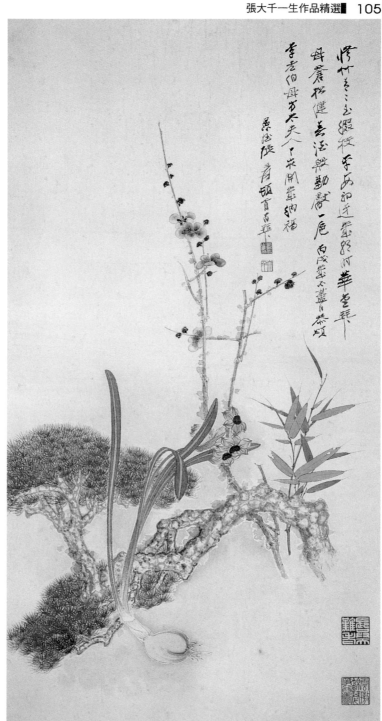

張大千
花開納福圖
1946 年
48×90 公分

張大千　臨趙孟頫秋林載酒圖
1947 年　136×61 公分

張大千　錢江畫舸　1947 年　114×40 公分

張大千
仿王蒙雅宜山齋
1947 年　134×67 公分

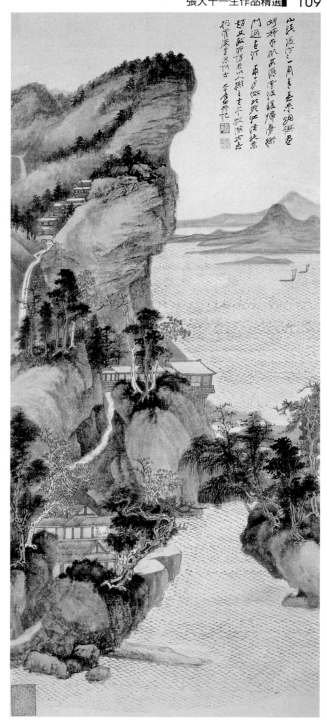

張大千　仿董北苑江堤晚景
1947 年　90×39.5 公分

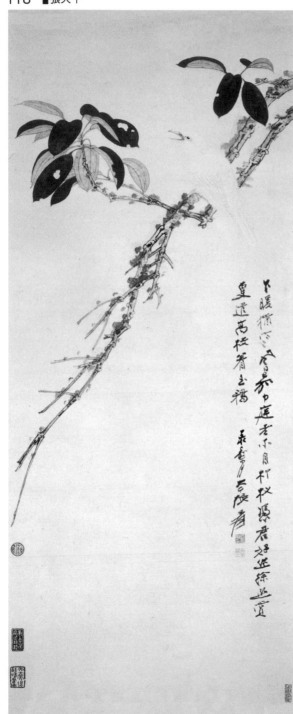

張大千　紅葉玉鴉
1947 年　113.5×45.5 公分

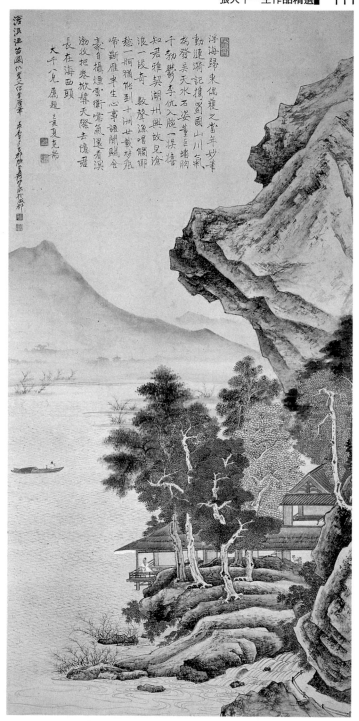

張大千　臨仇英滄浪漁笛
1947 年　131×64 公分

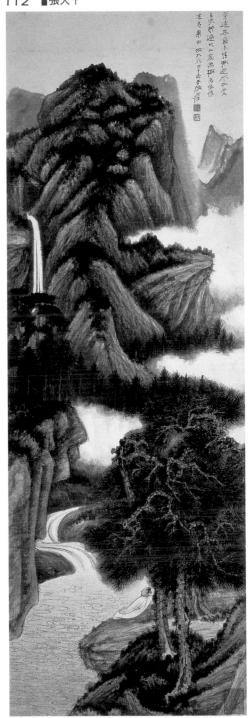

張大千　仿董源松泉圖　1948 年　106.7×35 公分

藝術家雜誌社　收

100　台北市重慶南路一段147號6樓

6F, No.147, Sec.1, Chung-Ching S. Rd., Taipei, Taiwan, R.O.C.

Artist

姓　　名：＿＿＿＿＿＿＿　性別：男□ 女□ 年齡：＿＿＿＿

現在地址：＿＿＿＿＿＿＿＿＿＿＿＿＿＿＿＿＿＿＿＿＿

永久地址：＿＿＿＿＿＿＿＿＿＿＿＿＿＿＿＿＿＿＿＿＿

電　　話：日／＿＿＿＿＿＿＿　手機／＿＿＿＿＿＿

E-Mail：＿＿＿＿＿＿＿＿＿＿＿＿＿＿＿＿＿＿＿＿＿

在　　學：□ 學歷：＿＿＿＿＿＿　職業：＿＿＿＿＿＿

您是藝術家雜誌：□今訂戶　□曾經訂戶　□零購者　□非讀者

客戶服務專線：**(02)23886715**　E-Mail：**art.books@msa.hinet.ne**

人生因藝術而豐富‧藝術因人生而發光

藝術家書友卡

感謝您購買本書，這一小張回函卡將建立您與本社間的橋樑。我們將參考您的意見，出版更多好書，及提供您最新書訊和優惠價格的依據，謝謝您填寫此卡並寄回。

1.您買的書名是：_____

2.您從何處得知本書：

☐藝術家雜誌　☐報章媒體　☐廣告書訊　☐逛書店　☐親友介紹

☐網站介紹　☐讀書會　☐其他

3.購買理由：

☐作者知名度　☐書名吸引　☐實用需要　☐親朋推薦　☐封面吸引

☐其他

4.購買地點：_____ 市（縣）_____ 書店

☐劃撥　　　☐書展　　　☐網站線上

5.對本書意見：（請填代號1.滿意 2.尚可 3.再改進，請提供建議）

☐內容　　　☐封面　　　☐編排　　　☐價格　　　☐紙張

☐其他建議_____

6.您希望本社未來出版？（可複選）

☐世界名畫家　☐中國名畫家　☐著名畫派畫論　☐藝術欣賞

☐美術行政　　☐建築藝術　　☐公共藝術　　　☐美術設計

☐繪畫技法　　☐宗教美術　　☐陶瓷藝術　　　☐文物收藏

☐兒童美育　　☐民間藝術　　☐文化資產　　　☐藝術評論

☐文化旅遊

您推薦_____作者 或_____類書籍

7.您對本社叢書　☐經常買　☐初次買　☐偶而買

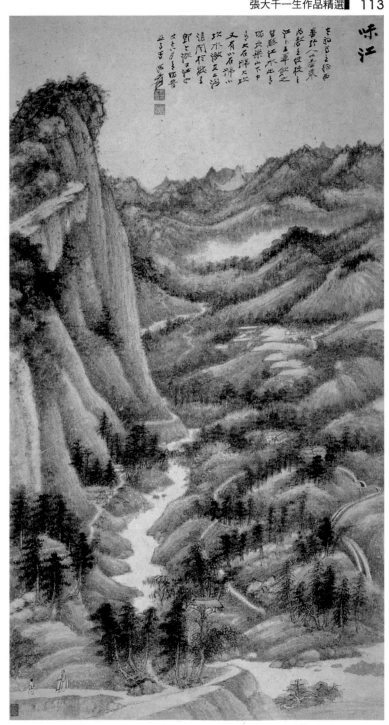

張大千
味江　1948 年
109×43 公分

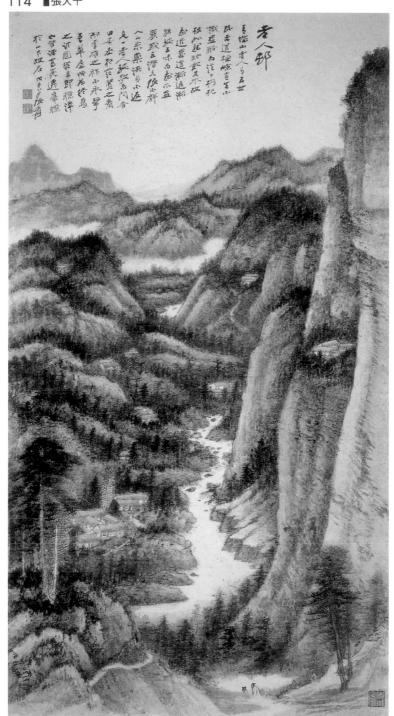

張大千　老人村
1948 年
104×56 公分

張大千　蜀中山色
1948 年　163.5×78.5 公分

張大千
阿堅達鵝女
1950 年
112×61 公分
（左圖）

張大千
臨董源江堤晚景圖
1950 年
198×117.5 公分
（右頁圖）

張大千　省齋讀畫圖　1950 年　29.2×88.2公分

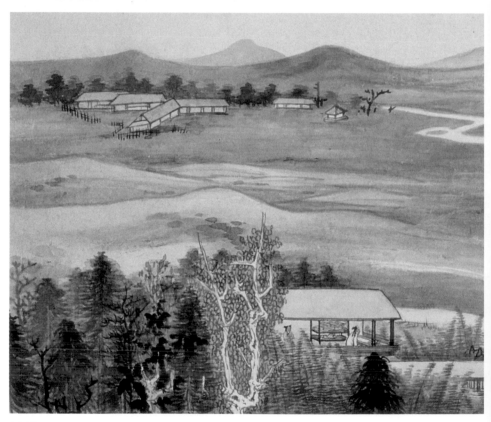

（局部）

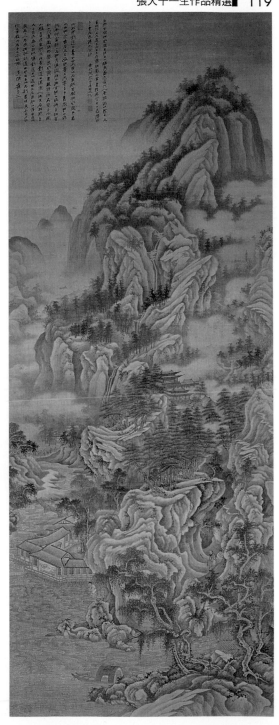

張大千　劉道士湖山清曉圖
1950 年　223.5×84 公分

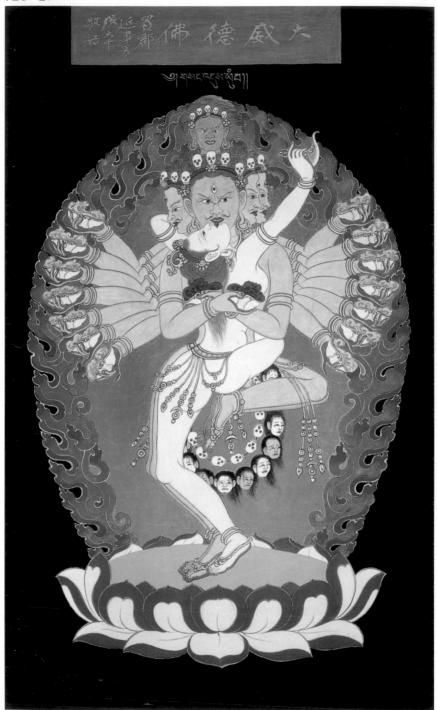

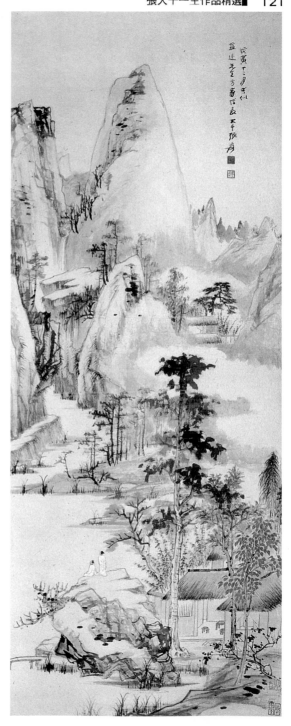

張大千　山水圖　1950 年（右圖）
張大千　大威德佛　約 1950 年
49.5×83 公分（左頁圖）

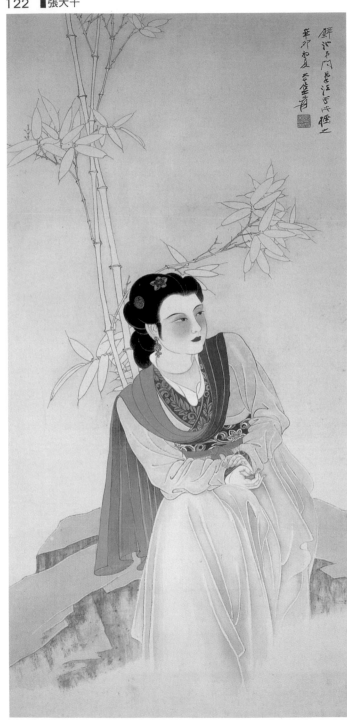

張大千　脩竹美人
1951 年　105×49 公分

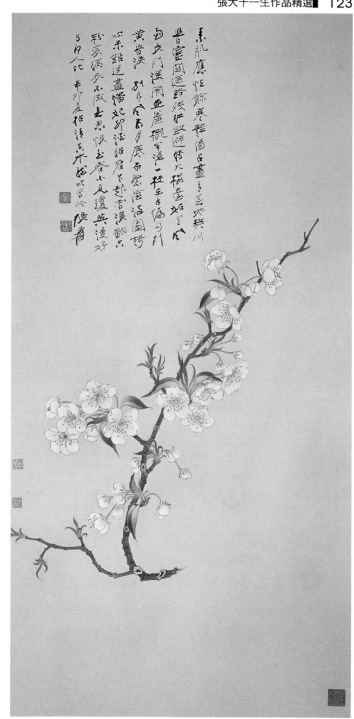

張大千　梨花
1951 年　94×46 公分

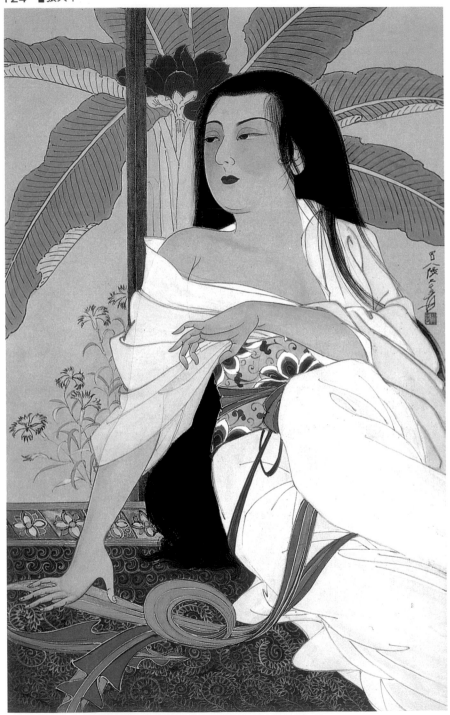

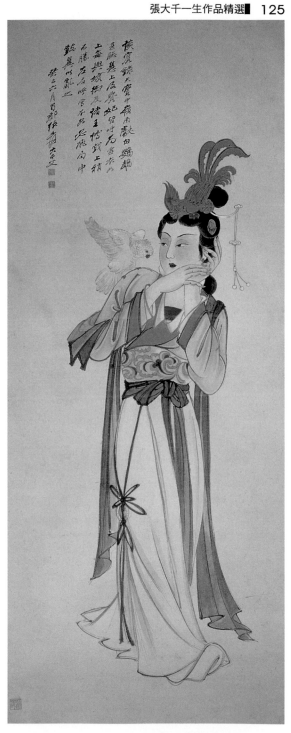

張大千　楊妃調鸚
1953 年　161×64 公分（右圖）
張大千　午息圖（工筆設色）
1951 年　46×29 公分（左頁圖）

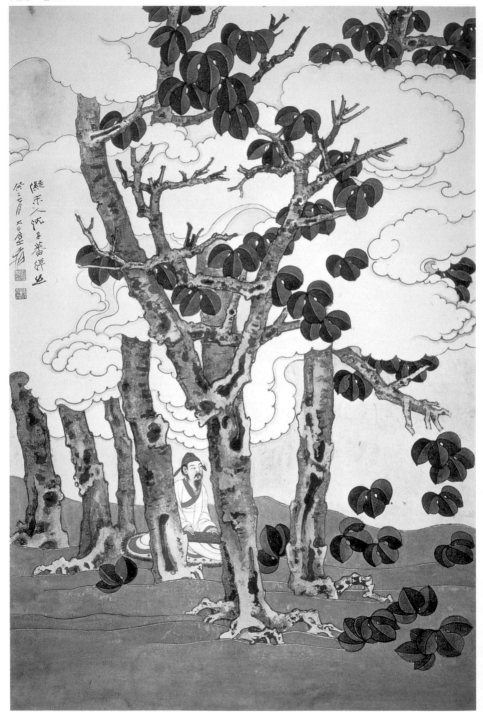

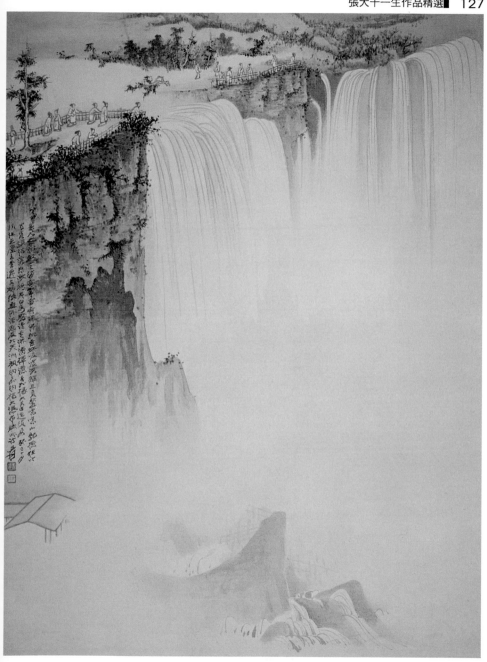

張大千　納嘉納福瀑布遊蹤　1954 年　52×38 公分（上圖）
張大千　仿宋人沈子蕃緙絲　1953 年　92.5×61.5 公分（左頁圖）

張大千　張大千五十六歲自畫像
1954年　35.6×68.4公分

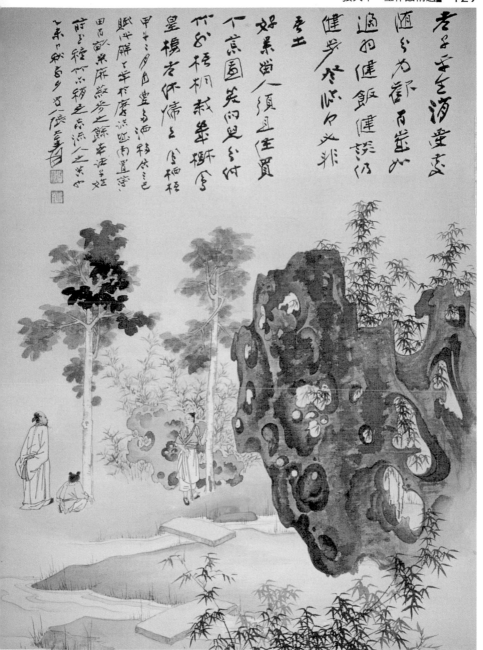

張大千　八德園造園圖　1955 年　52×38 公分

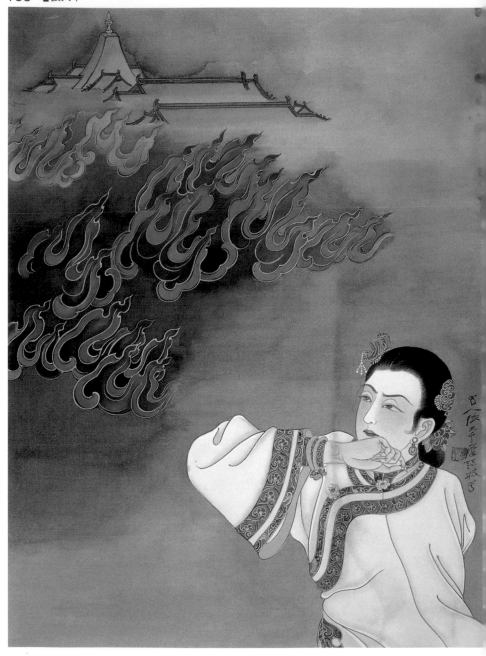

張大千　孽海花　1956 年　52×39 公分

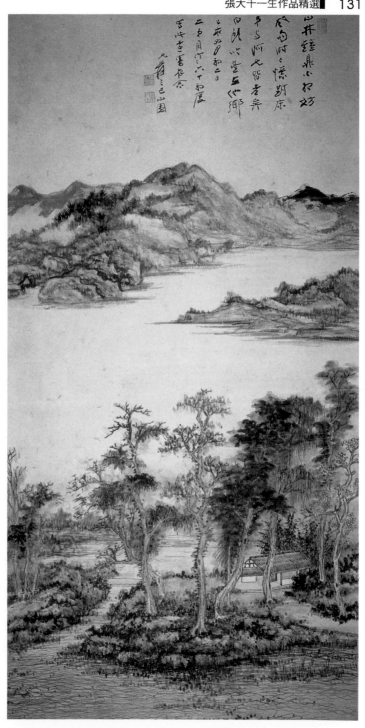

張大千　山林鐘鼎
1959 年　143×72 公分

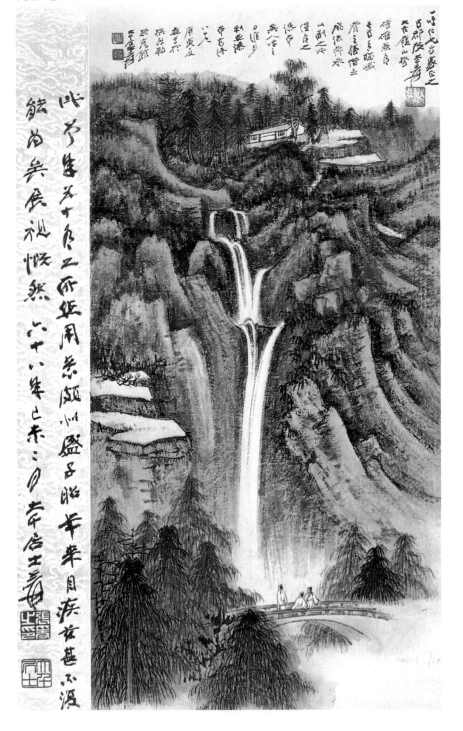

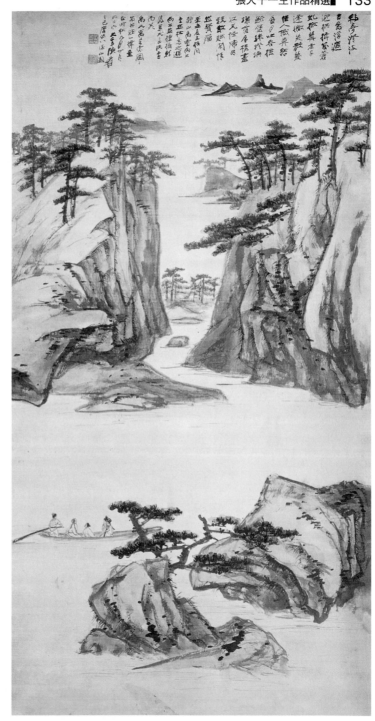

張大千　松島漫遊
1961 年（右圖）
73.7×145.5 公分

張大千
印度大吉嶺瀑布
1960 年（左頁圖）

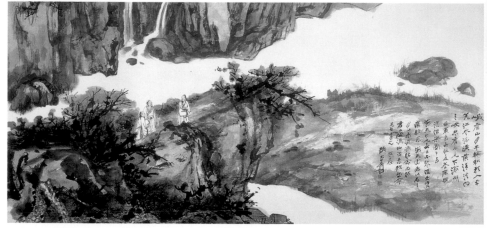

張大千　李謫仙（白）詩意圖　1962 年　123.8×263.2 公分

（局部）

張大千　櫻桃芭蕉（小品紙本）　1962 年　13×9.5 公分

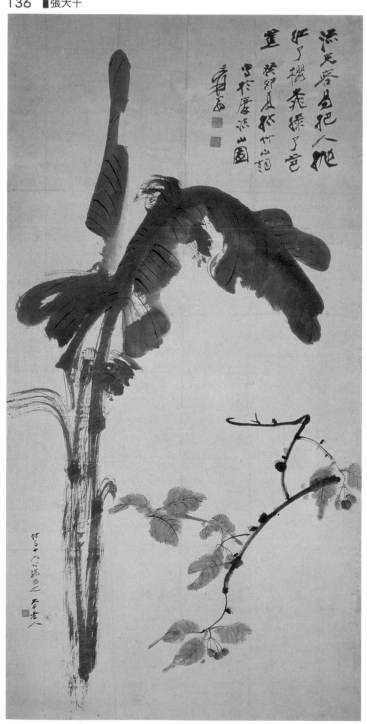

張大千　芭蕉櫻桃
1963 年　135×68 公分
（左圖）
張大千　張翰秋思圖
1964 年
93.4×144.3 公分
（右頁圖）

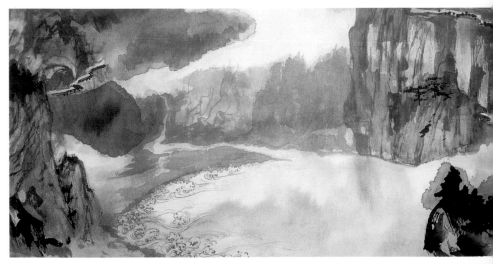

張大千　蘇花攬勝（長卷）　1965 年　35.5×286.5 公分

蘇花攬勝圖

癸丑十月
張羣題

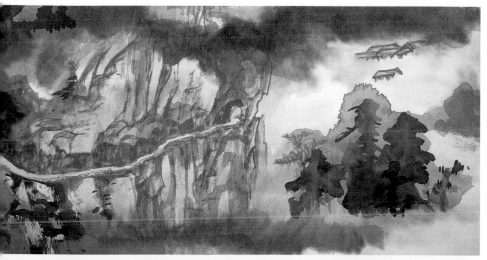

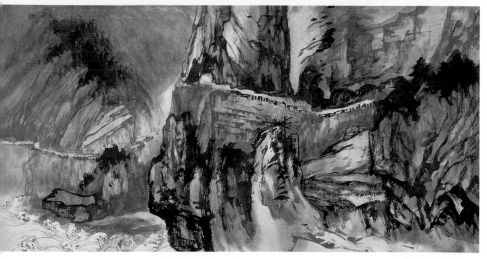

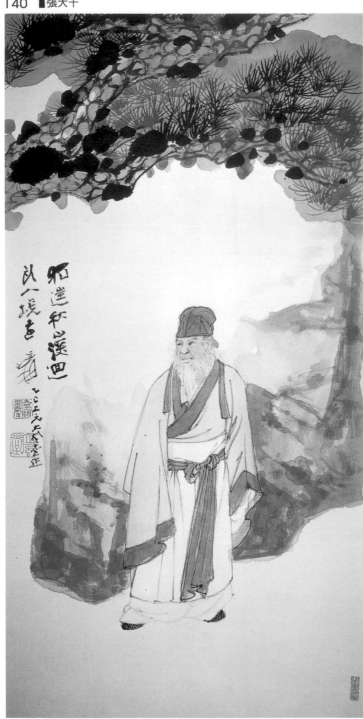

張大千　獨往秋山
1965 年
89.5×45.7 公分

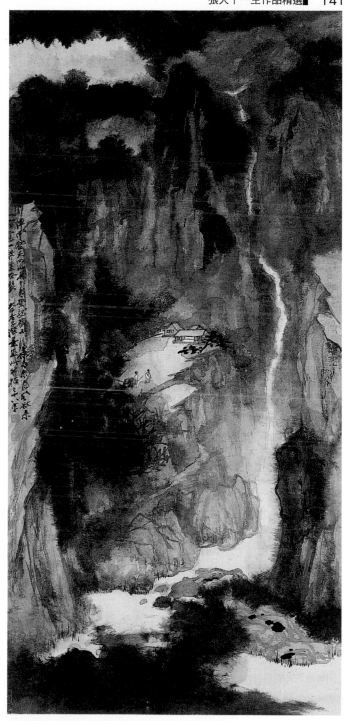

張大千　瑞奧道中
1965 年　127×61 公分

張大千　幽谷圖　1965 年　296×90 公分

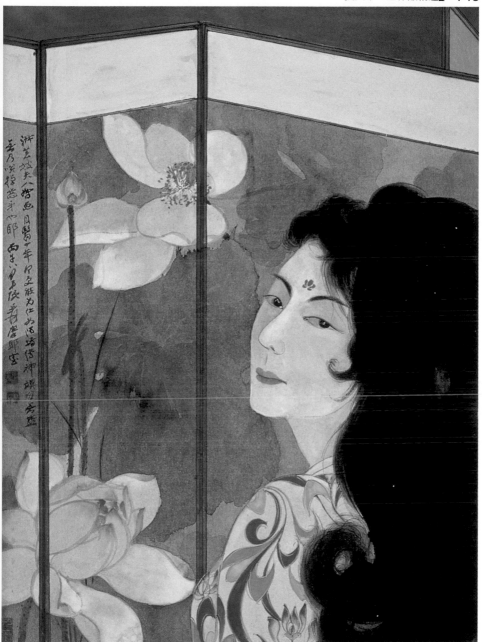

張大千　荷花屏風美女　1966 年　58.4×43.1公分

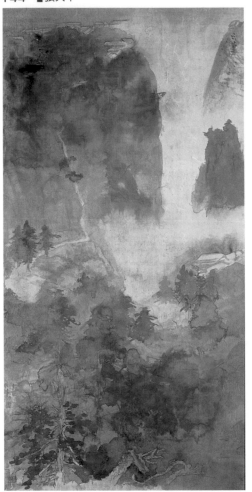

張大千　四天下山水屏　1967 年　縱均 172.9 公分・橫 85.7 公分

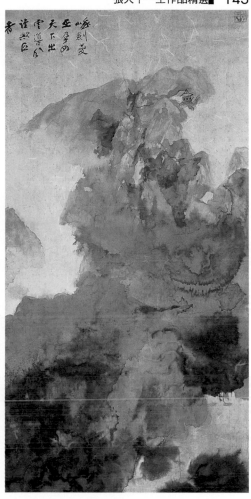

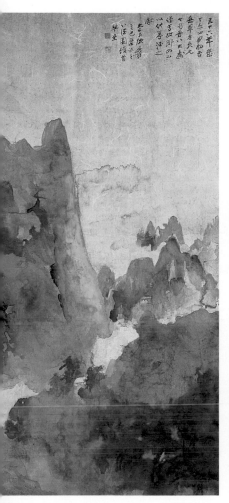

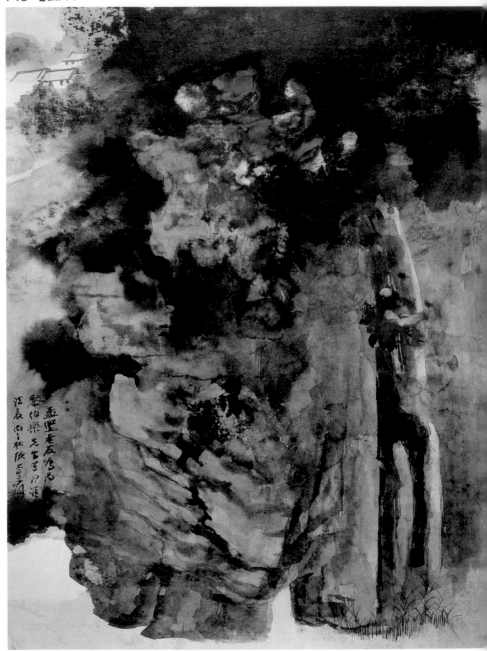

張大千　丹楓飛瀑　1966 年

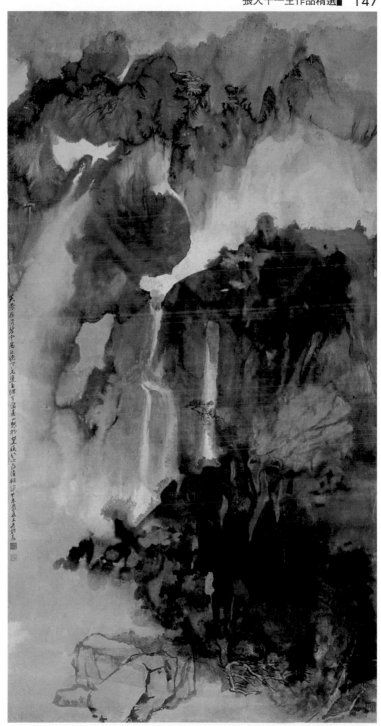

張大千　春山匹練
1967 年
196.5×102.5 公分

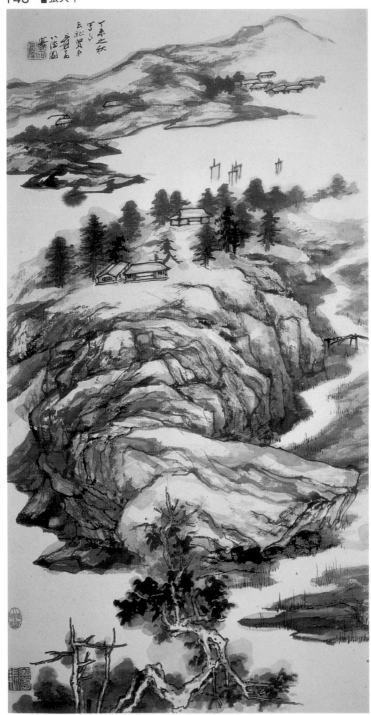

張大千　島居山水
1967 年　96.5×50 公分

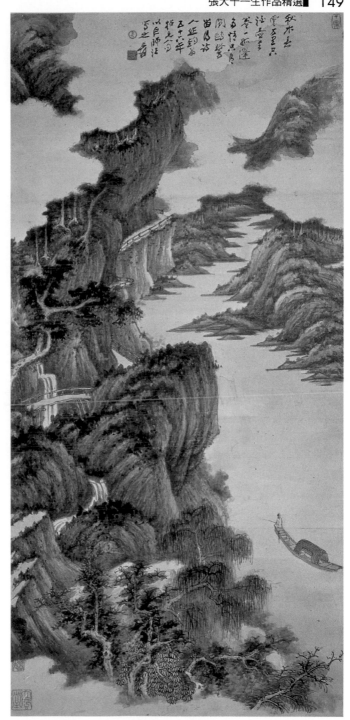

張大千　秋水春雲
1967 年　105×51 公分

張大千　山雨欲來　1967 年　93×116 公分

張大千　瑞士雪山　1967 年　67×92 公分

張大千　夏山飛瀑
1968 年　94×183 公分

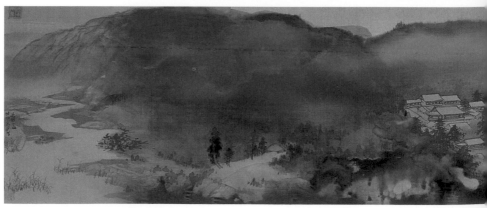

張大千　翠湖山居　1968 年　53×270.7 公分　鈐印「大一世界」、「大風堂」、「大千唯印大年」

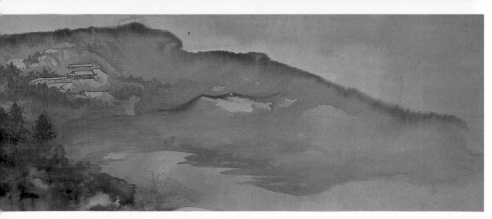

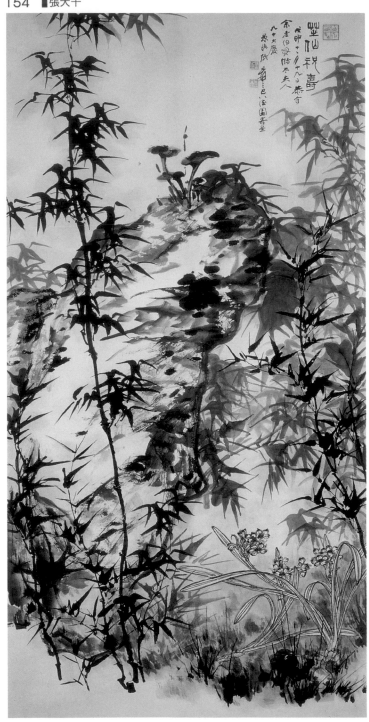

張大千　芝仙祝壽
1968 年
180. 3×89. 4 公分

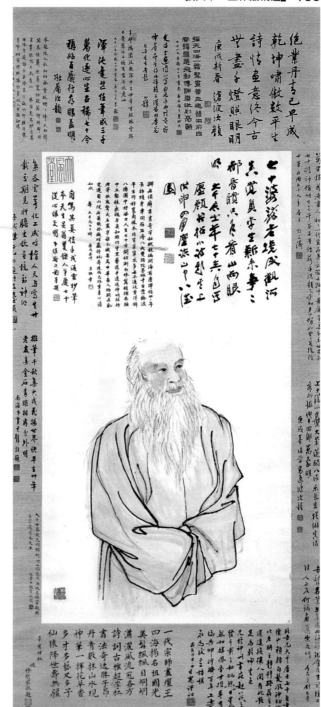

張大千　七十自畫像
1968 年　128×68 公分

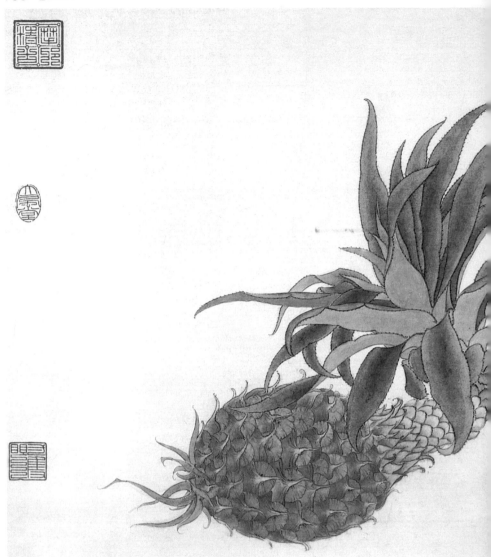

張大千　嘉義八號鳳梨（波蘿）　1971 年　46×60.5 公分

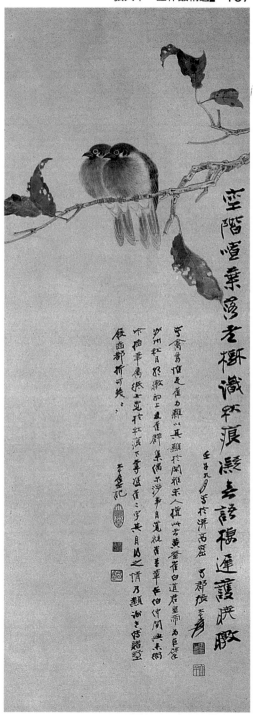

張大千　雙雀圖　1972 年

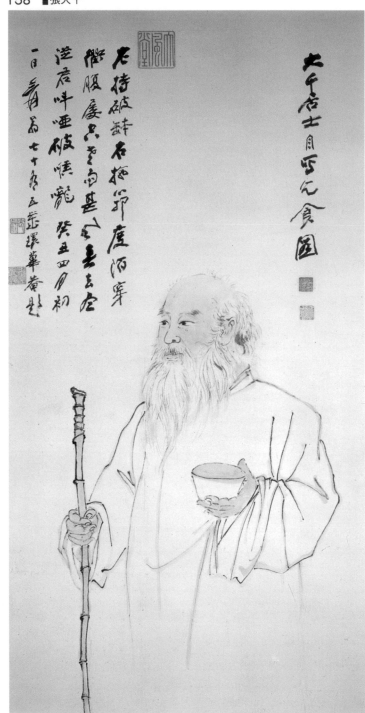

張大千
張大千自寫乞食圖
1973 年
135.9×69.1 公分

張大千　白荷（潑墨設色）　1973 年　49.5×80.5 公分

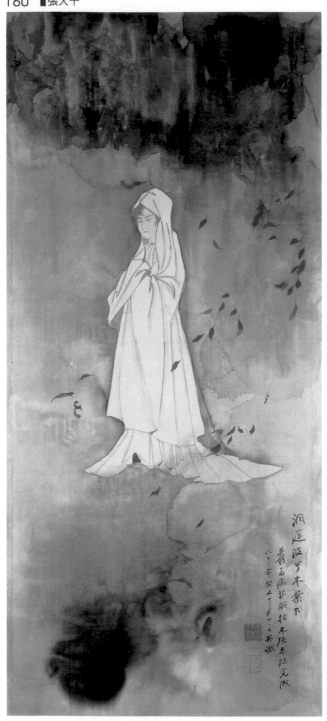

張大千　湘夫人
1973 年　163.8×73.7 公分

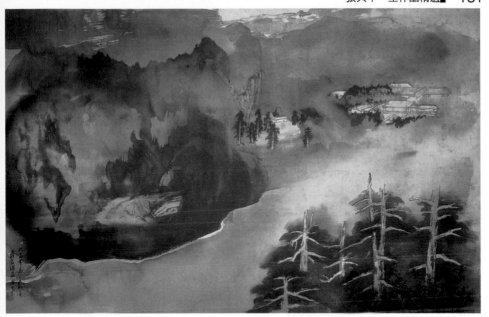

張大千　曉藹　1975 年　87. 6×140. 7 公分

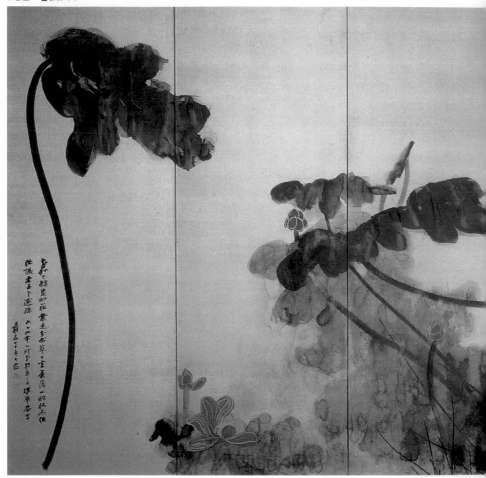

張大千　朱荷屏（六摺金箋屏風）　1975 年　168×369 公分

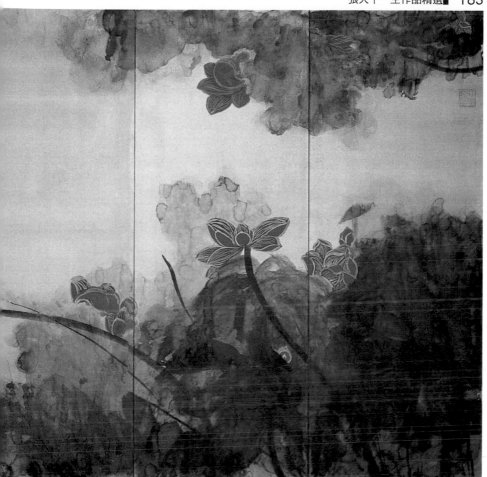

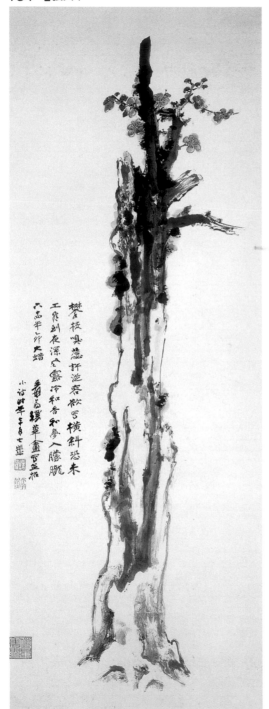

張大千　臘梅　1975 年　47.3×134 公分

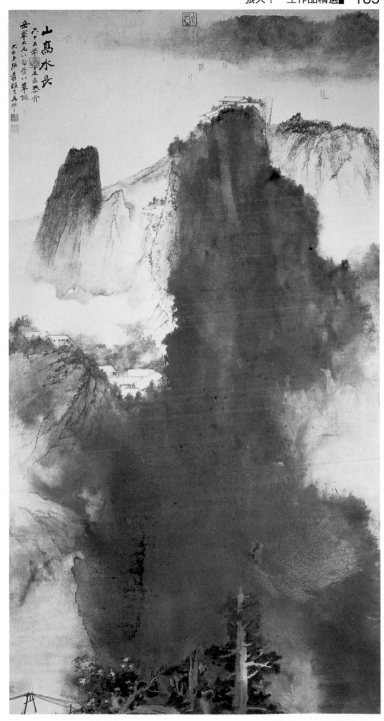

張大千
山高水長　1976 年

張大千　溪山過雨　1976 年　67×148.5 公分　鈐印「大千唯印大年，乙亥己巳戊影寅辛酉丙辰，胸無成竹」

（局部）

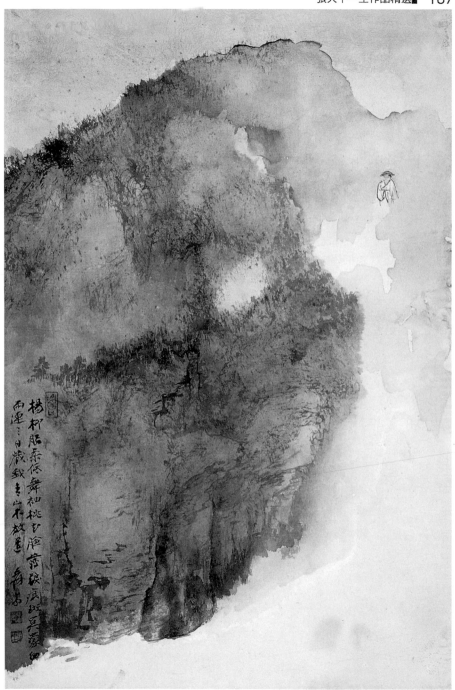

張大千　冥濛細雨　1976 年　44.3×67 公分

張大千　慈湖圖　1976 年　90×180 公分

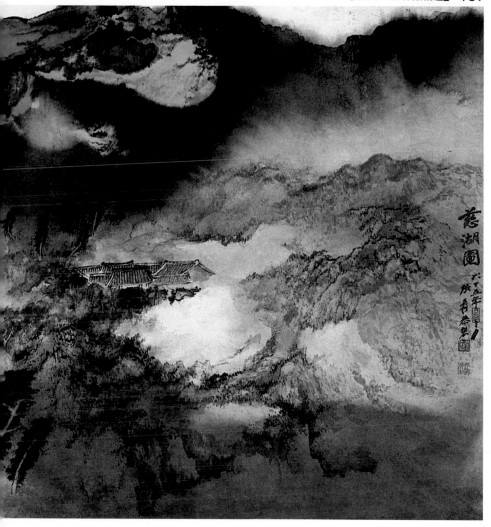

張大千　寫意荷花（玉井花間十丈長）　1977 年　175×85 公分

張大千　淺絳山水（一水菰蒲綠）　1977 年　139×67 公分

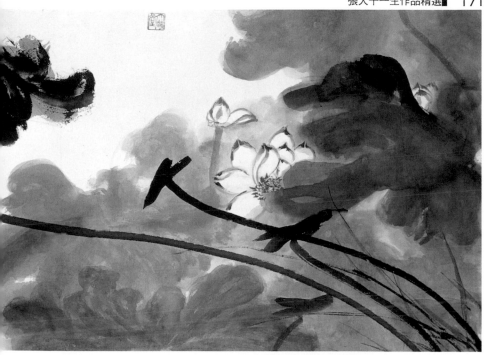

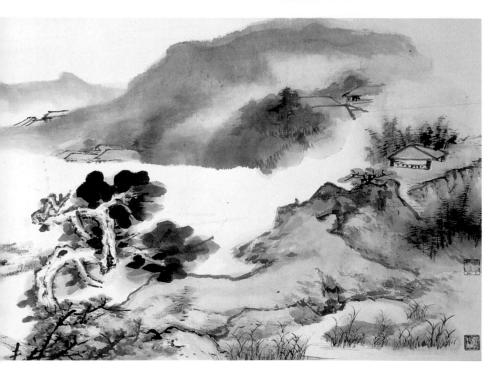

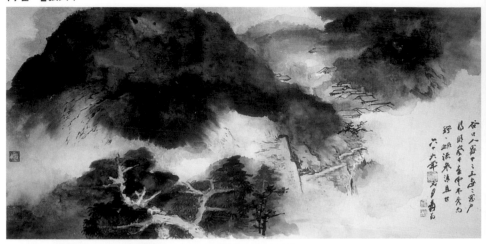

張大千　潑墨雲山水（谷口晴嵐）　1977 年　137×66.5 公分

（局部）

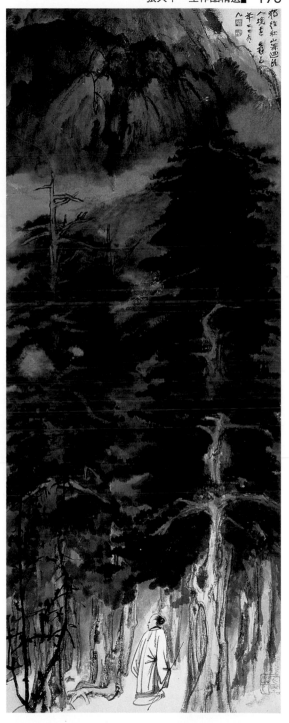

張大千　秋山獨往（潑彩）
1977 年　46×118 公分

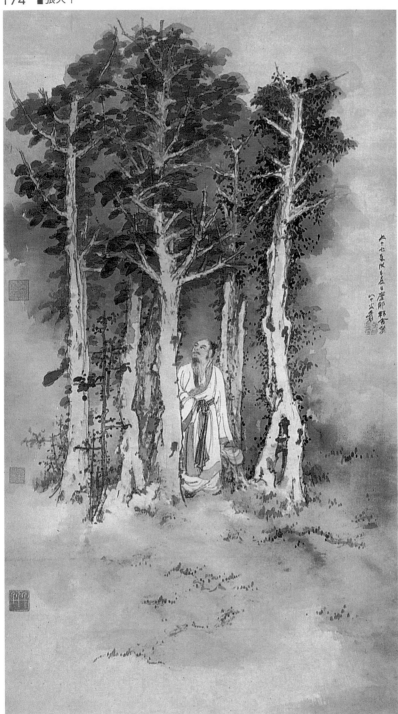

張大千
秋林蕭散
1978 年
139.8×78 公分

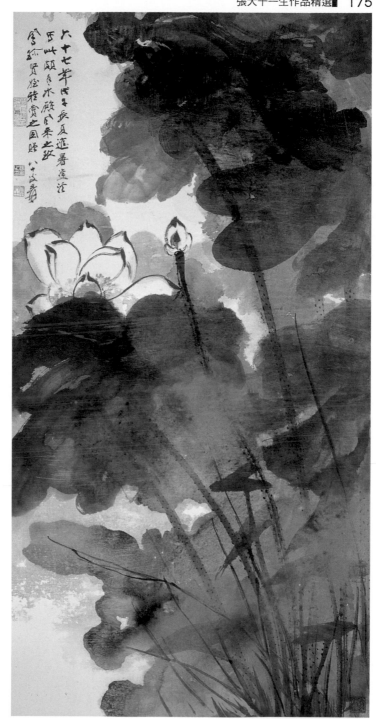

張大千
潑彩荷花　1978 年
134. 6×88. 6 公分
鈐印 「摩耶今精舍」，
「張爰之印」，「大千居
士」，「大千毫髮」，「乙
亥己巳戊寅辛酉丙辰」

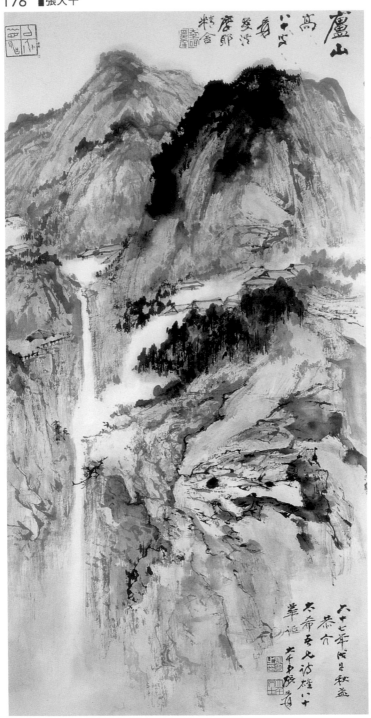

張大千　盧山高
1978 年
89.5×45.3 公分

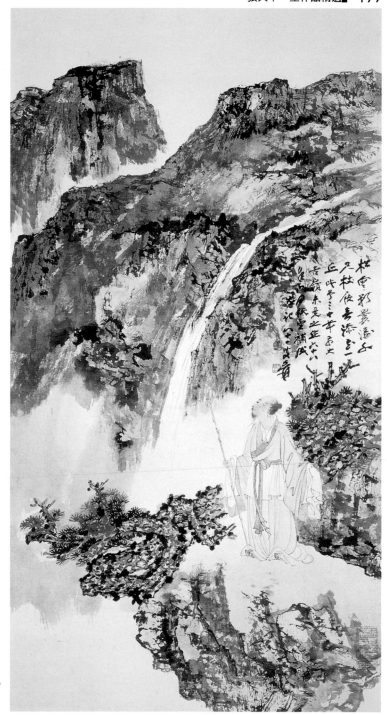

張大千　策仗觀泉
1950～1979 年
98.5×49.6 公分
三十年大吉嶺作品，
款後補，1979 年

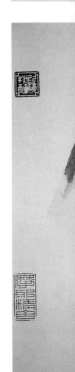

張大千　松竹雙清圖　1979 年　140×71 公分

張大千　金剛山虎頭巖　1981 年　45×75 公分

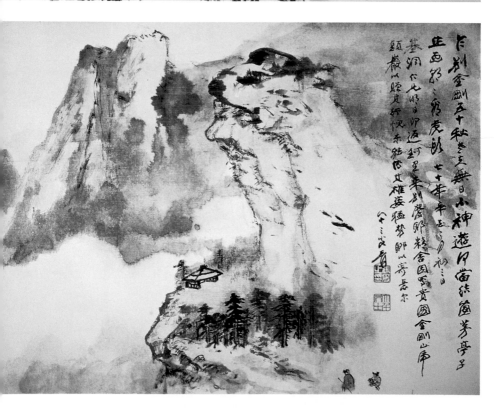

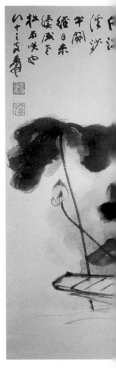

張大千　荷塘泛舟　1981 年　59×111 公分

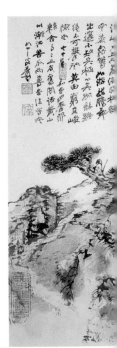

張大千　黃山文筆峰　1981 年　46×91.5 公分

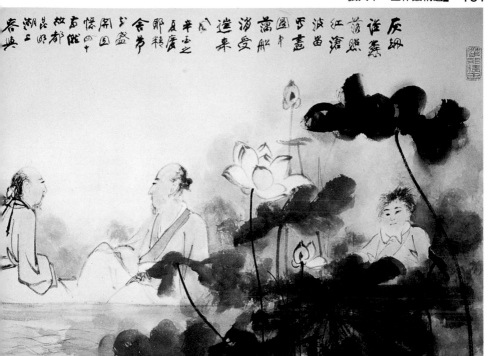

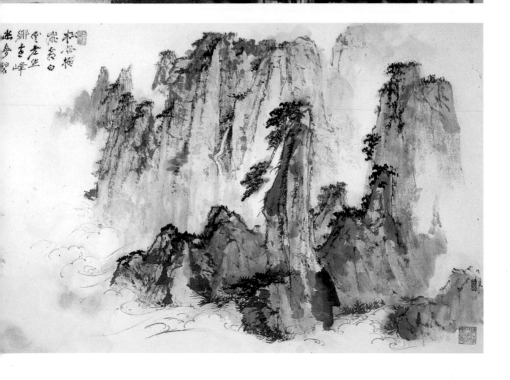

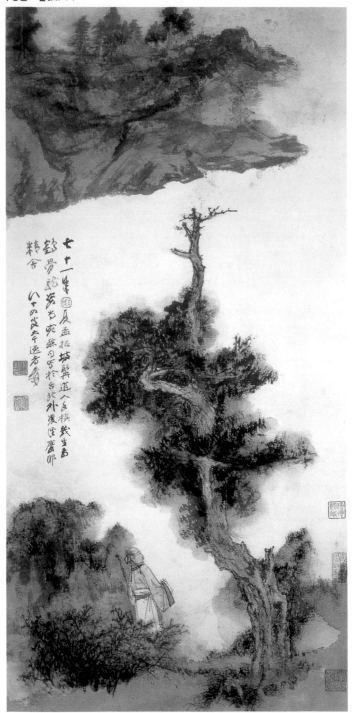

張大千　喬木高士
1982 年　136×62 公分

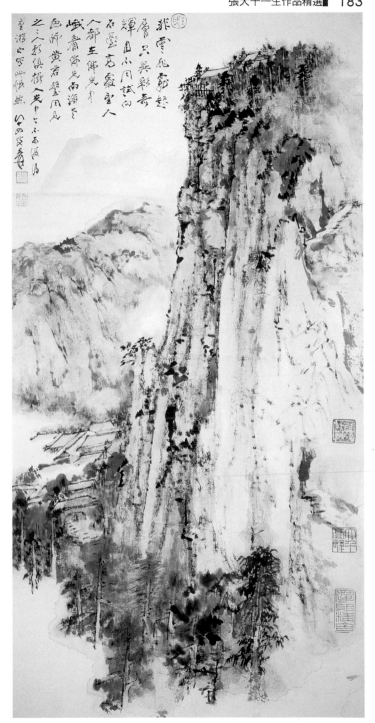

張大千　峨眉金頂
1982 年　90×45 公分

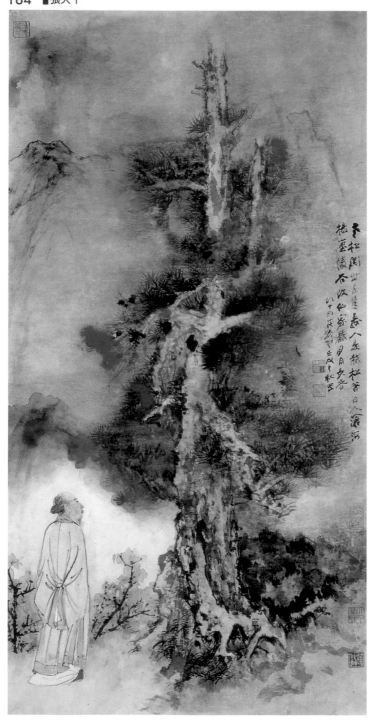

張大千　松下高士
1982 年　135×69 公分

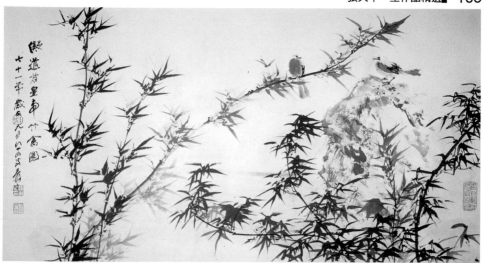

張大千　花鳥竹禽圖　1982 年　50.5×94 公分

張大千巨畫〈廬山圖〉

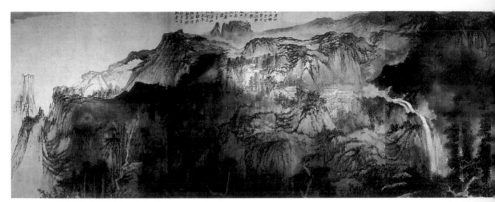

張大千　廬山圖（全圖）　1982 年　180×1080 公分

　　〈廬山圖〉是張大千生平最鉅的創作，是一九八二年他八十三歲時所畫的，長達一〇八〇公分，高一八〇公分。

　　〈廬山圖〉在大筆潑墨中具見細膩，千山萬水，雲樹森渺，濃淡虛實，氣勢磅礴，意境深入造化。石青石綠的運用幽深濃鬱。卷末題有：「從君側看與橫看，疊壑層巒杳靄間，彷彿坡仙笑開口，汝真胸次有廬山。遠公已遠無蓮社，陶令肩輿去不還，待洗瘴煙橫霧盡，過溪亭坐我看山。」

　　此幅巨構，足以代表張大千畢生繪畫創作的成就。

一九八一年三月，張大千繪〈廬山圖〉開筆於摩耶精舍（右頁圖）

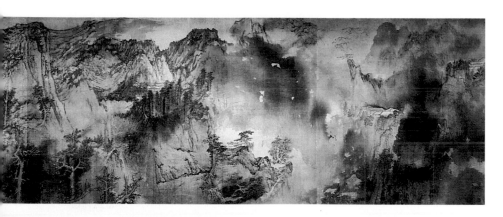

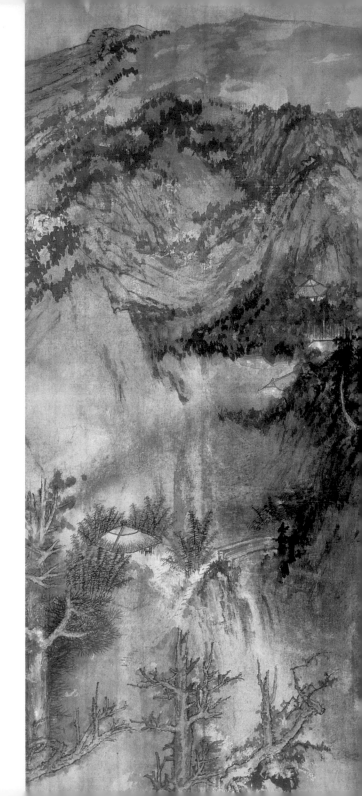

張大千　廬山圖　（長卷）
1982 年　180×1080 公分
（局部）

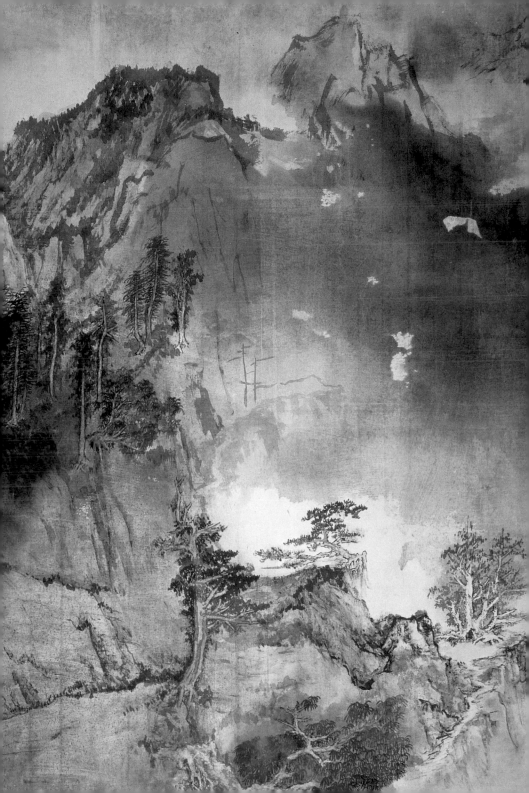

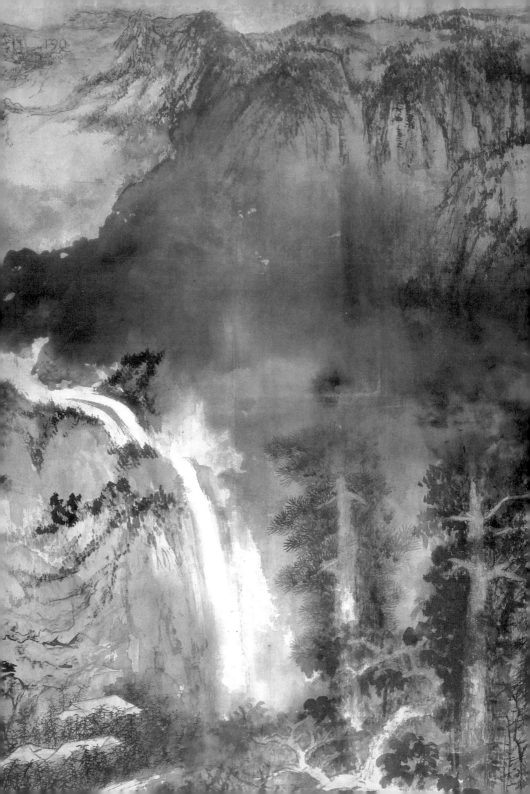

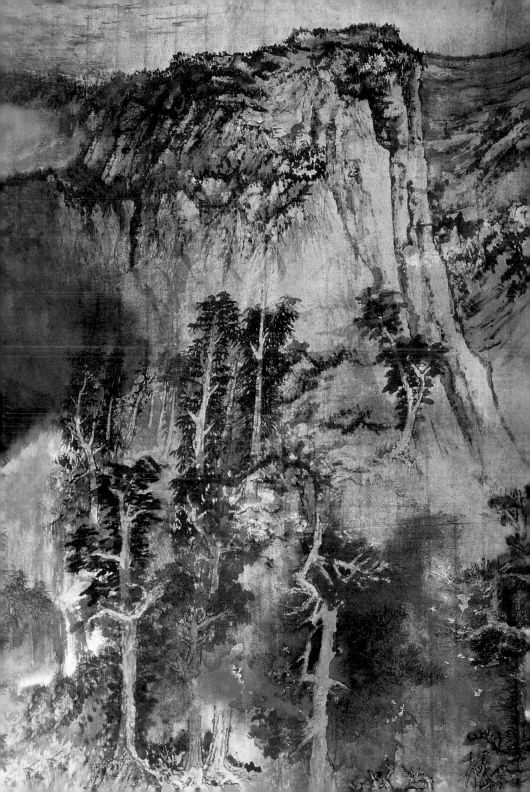

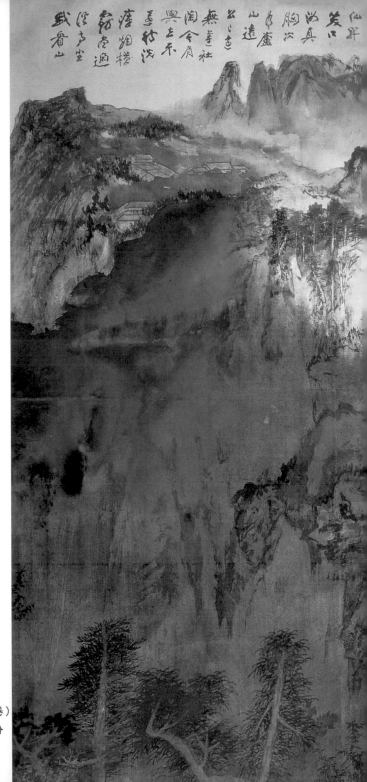

張大千 〈廬山圖〉（長卷）
1982 年　180×1080 公分
（局部）

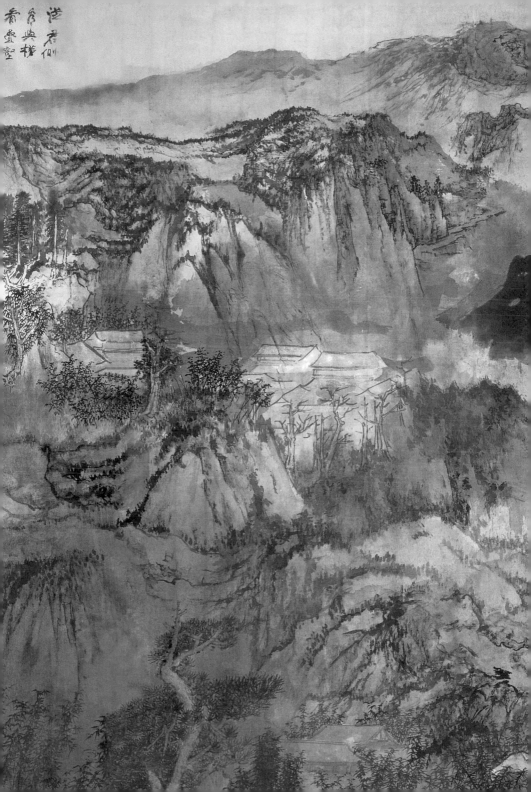

張大千　廬山圖（長卷）
1982 年　180×1080 公分
（局部）

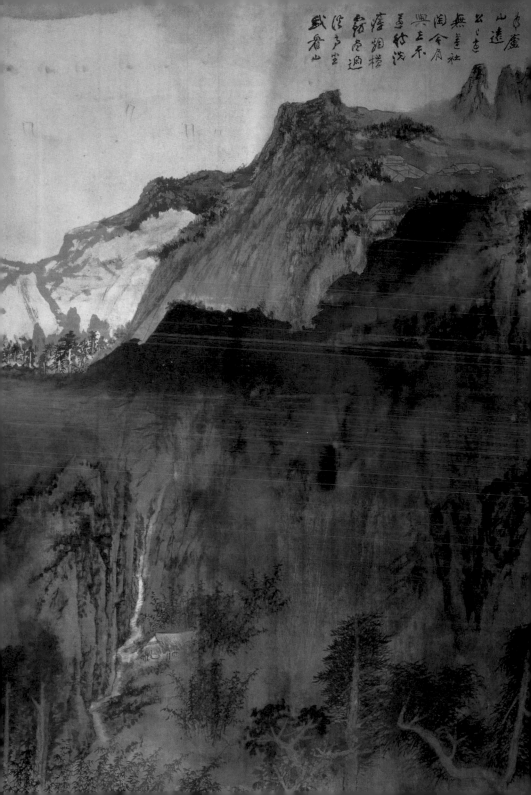

鬍子畫鬍子

美髯公貓腮鬍三尺畫六尺軀
以鬍敲畫知何如

起稿

起葉起葉以袖為帚柳炭一除美人畫好
淺手寧觀應絕倒　甲戌若飛戲題

大千諸相

省克耑

唐美人姿態好美君子思毛滿月猶事便峭莩窈窕

唐美人

大畫案

大畫業上無外大韶子小若芥連用無罣大自在

張大千繪畫的
國際市場行情

　　張大千去世後，很多人注意到他的作品的價格問題。張大千生前對自己的
作品，並沒有定出固定的價格。在他去世後，我們當然也不能肯定他的作品

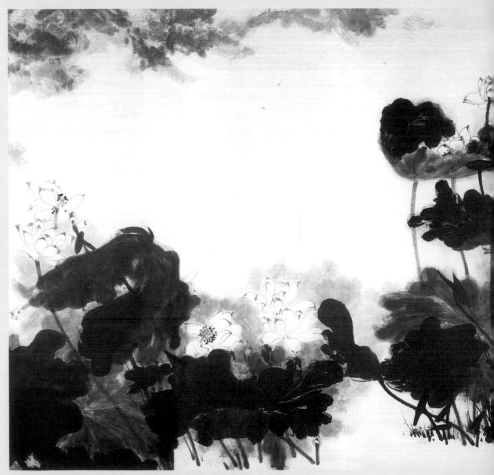

張大千〈荷花〉1982 年以七萬七千美元在紐約賣出

市場行情的高低。但是，我們可以根據近些年來，國際藝術市場的交易記錄，看出他作品在藝術市場上的價格。

　　張大千的繪畫作品已經有了國際市場，而且他的作品受到許多收藏家的矚目。據前紐約蘇富比的中國繪畫部門主任張洪，接受藝術家雜誌訪問時曾提出：紐約蘇富比公司開始拍賣張大千的畫，是從一九七八年開始。在此後的數年，蘇富比公司和佳士得公司拍賣出的張大千作品，比較重要的記錄如下：

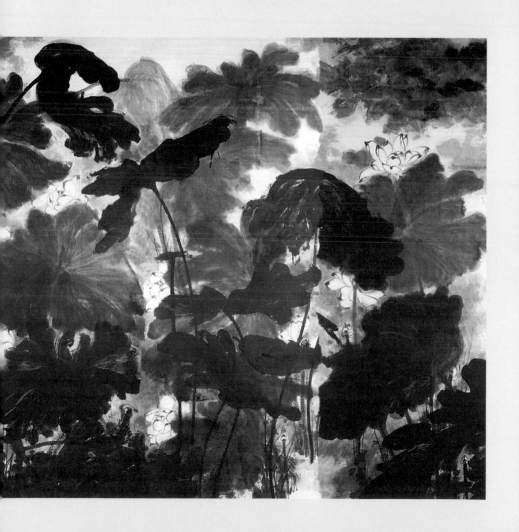

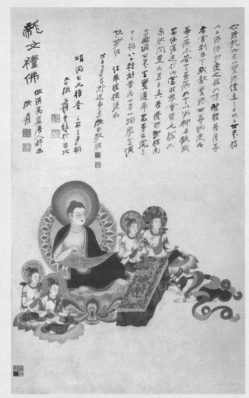

張大千〈龍女禮佛圖〉1981年蘇富比以港幣十一萬元拍出

◆一九八〇年十月在紐約賣出兩幅，每幅在九千美元以上。

◆一九八〇年五月在香港的拍賣會中，第六十五號張大千繪畫，以三萬八千五百港幣賣出。

◆一九八〇年十一月在香港拍賣七十三號的一幅畫，以港幣十五萬一千元賣出。

◆一九八一年十一月在香港拍賣77號敦煌人物畫一幅，港幣十一萬元。

◆一九八二年六月在紐約拍賣〈荷花〉，以七萬七千美元賣出。這個價格打破中國畫在國際市場拍賣記錄。五月十一日香港拍賣張大千的一幅山水，以四萬六千港元賣出。

◆一九八三年五月香港蘇富比拍賣〈高士山水圖〉，落鎚價九萬五千港元。

◆一九八四年二月香港蘇富比拍賣〈山水〉，落鎚價五萬五千港元。同年十一月拍賣〈仿石溪上人溪山無盡圖〉，落鎚價三十萬港元。

◆一九八五年十一月香港蘇富比拍賣〈青綠山水〉，落鎚價七萬港元，〈林泉幽致圖〉十萬五千港元，〈潑墨山水〉八萬二千港元。

◆一九八六年香港佳士得拍賣〈花卉蔬果冊八幅〉，十萬港元。同年香港蘇富比拍賣〈峨嵋洗象池〉，十五萬港元，〈合歡山〉十二萬港元。〈秋山瀑布〉二十三萬港元。〈峨嵋山〉八萬六千港元。

◆一九八七年香港蘇富比拍賣〈南無觀世音菩薩像〉，六萬五千港元。〈虎羊犬馬四屏〉二十二萬港元，〈桃源圖〉一百七十萬港元，〈仕女〉十五萬五千港元，〈山居圖〉五十萬港元。

◆一九八八年香港佳士得拍賣〈雅宜山齋圖〉，落鎚價五十萬

港元，〈荷花四屏〉十五萬港元，〈太華西峰圖〉八萬港元，〈桐蔭清閟圖〉十萬港元，〈新安江山水〉二十二萬港元，〈山水芙蓉圖〉十三萬元。香港蘇富比拍賣〈山水〉二十萬港元，〈華山〉十四萬港元，〈黃山野逸〉十三萬港元，〈仿石谿松溪艇子〉三十萬港元，〈山水〉十二萬港元，〈仿吳鎮山水〉二十五萬港元，〈臨趙孟頫松下問道圖〉十三萬港元，〈魚鳥棄石〉十三萬港元。

◆ 一九八九年一月香港佳士得拍賣〈紅葉白鳩圖〉落鎚價十一萬港元，〈美人秋扇圖〉十二萬港元，〈潑黑青綠山水〉十三萬港元，〈秋江晚渡圖〉二十六萬港元，〈潑墨平岡老屋圖〉十六萬港元，〈巫峽雲帆圖〉五十一萬港元。

香港蘇富比五月拍賣〈瀟湘水雲〉五十五萬港元，〈柳畔閒釣〉十八萬港元，〈黃山圖〉四十四萬元港元，〈山水人物〉二十六萬港元。香港佳士得九月拍賣〈巫峽青秋圖〉一百二十萬港元，〈降福圖〉十六萬港元，〈竹枝湘女圖〉二十二萬港元，〈嚴陵瀨圖〉二十八萬港元。香港蘇富比十一月拍賣〈墨荷〉三十二萬港元，〈寂鄉舞〉八十五萬港元，〈松壑飛泉圖〉二百七十萬港元，〈三巴話舊〉七十萬港元，〈潑墨山水〉二十六萬港元，〈荷花〉二十三萬港元，〈墨荷〉十九萬港元。

◆ 一九九〇年，香港佳士得拍賣〈沒骨荷花〉六十五萬港元，〈白描人物〉（八開）二十六萬港元，〈秋景山水〉一百二十萬港元，〈水殿暗香〉四十八萬港元，〈大屋山登高〉八十萬港元。香港蘇富比五月拍賣〈溪山雲屋圖〉二十五萬港元，〈窗閣讀詩圖〉三十萬港元，〈夜來香〉三十七萬港元，〈番女掣龐圖〉一百二十五萬港元。〈黃山始信峰〉四十萬港元。香港佳士得十月拍賣〈春雲曉靄圖〉四十萬港元，〈紅葉小鳥〉十六萬港元。香港

張大千〈瀟湘水雲〉1989年蘇富比以港幣五十五萬元拍出

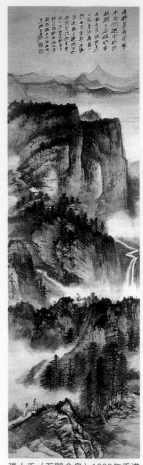

蘇富比十一月拍賣〈石壁含泉〉四十一萬港元,〈青綠山水〉九十萬港元。〈歲寒三友圖〉八十萬港元,〈岩壑秋高圖〉三十八萬港元,〈李白聽松圖〉四十萬港元,〈秋色冬境〉三十六萬港元,〈秋江漁隱圖〉十六萬港元,〈荷塘〉二十五萬港元。

◆一九九一年,香港佳士得三月拍賣〈水邨送別圖〉五萬二千港元,〈紅荷〉二十五萬港元,〈荷花〉四十二萬港元,〈樂遊谷並詩〉(二幅)二百六十萬港元,〈仿仇英滄浪漁笛圖〉四十五萬港元。香港蘇富比五月拍賣〈春雲曉靄〉一百九十萬港元,香港佳士得九月拍賣〈秋山瀑布〉二十五萬港元,〈荷花〉六十萬港元,〈紅荷〉三十二萬港元,〈靈巖山色圖〉三百九十萬港元。香港蘇富比十月拍賣〈春雪圖〉四十八萬港元,〈溪山遊屐圖〉八十萬港元。

◆一九九二年,香港佳士得三月拍賣〈山水〉落鎚價三十六萬港元,〈巢雲松〉三十二萬港元,〈華山青柯坪〉七十萬港元,〈仿巨然晴峰圖〉一百二十五萬港元,〈巫峽雲山〉(四屏通景)二百八十萬港元,〈荷花〉(六幅)一百六十萬港元,〈仿高房山巢雲圖〉五十二萬港元。香港蘇富比四月拍賣〈愛痕湖〉一百八十萬港元。〈秋山曉色〉三十四萬港元。香港佳士得九月拍賣〈美人屏風圖〉七十萬港元,〈桐江曉日〉一百三十萬港元,〈深壑尋幽圖〉六十五萬港元,〈江風秋艷圖〉七十五萬港元。香港蘇富比十月拍賣〈北苑山寺浮雲〉二百三十萬港元,〈蜀中山色〉九十五萬港元,〈青城山〉(四屏)六百八十萬港元。

◆一九九三年,香港佳士得三月拍賣〈紅拂女〉六十萬港元,〈漁舟逐水愛山春〉八十萬港元,〈丹山春曉〉一百三十萬港元,〈釣台帆影〉七十萬港元。

張大千〈石壁含泉〉1990年香港蘇富比以港幣四十一萬元拍出

張大千〈巢雲松〉1992年香港佳士得以港幣三十二萬元拍出

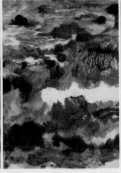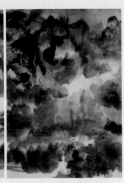

張大千〈青城山〉〈四屏通景〉1992年十月蘇富比以港幣六百八十萬元拍出

◆一九九五年，香港佳士得四月拍賣〈潑彩荷花〉，落鎚價三百七十六萬港元。

◆一九九七年張大千作品〈瑞士奇峰、書法〉創下香港蘇富比秋拍最高成交價紀錄，十二萬三千五百美元。

◆一九九九年香港佳士得秋季中國書畫拍賣會〈風荷〉四屏通景以逾八百萬港元成交，且共有七幅作品在該項拍賣十大最高成交價之列，〈黃海雨山〉一六七萬港元，比估價高出十倍。

◆二〇〇二年香港蘇富比秋季拍賣〈潑彩朱荷〉六屏風兩千萬人民幣。

◆二〇〇四年香港佳士得拍賣〈鉤金紅蓮〉鏡心一千八十萬人民幣，中貿聖佳拍賣〈幽翠飛泉〉鏡心九千九百萬人民幣。

◆二〇〇五年蘇富比拍賣〈瑞士雪山〉鏡心一千六百萬人民幣，中貿聖佳拍賣〈湖山清夏圖〉鏡心八百八十萬人民幣，中國嘉德拍賣〈雅宜山齋圖〉立軸七百三十七萬人民幣。

◆二〇〇七年香港佳士得拍賣〈潑彩山水〉鏡心九百九十五萬人民幣，香港蘇富比拍賣〈松下高士〉鏡心九千萬人民幣

◆二〇〇八年香港佳士得拍賣〈臨王蒙夏山高隱圖〉鏡心六百七十七萬人民幣，香港蘇富比〈橫貫公路〉鏡心七百五十五萬人民幣，香港佳士得〈峨眉攬勝〉兩百六十港元。

◆二〇〇九年香港佳士得拍賣〈看山須看故山青〉鏡框五百四十二萬港元、〈深壑尋幽〉立軸三百八十六萬港元、

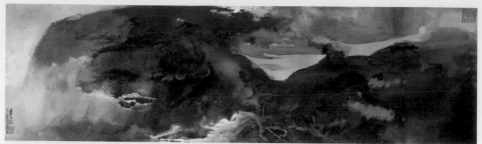

張大千　愛痕湖　1968　76.2×264.2cm　中國嘉德2010年春季拍賣會以一億八十萬人民幣拍出

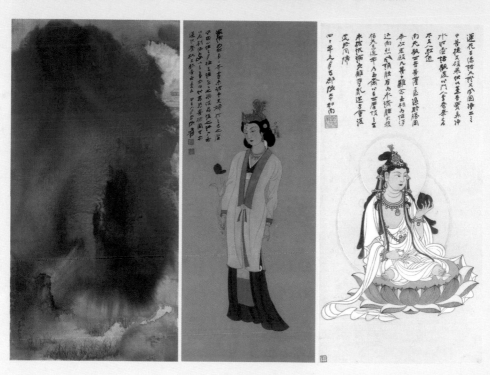

張大千〈碧峰古寺〉立軸2010年
香港佳士得拍賣以港幣六千一百
萬元拍出（左）

張大千〈拈花仕女圖〉2010年香
港佳士得以港幣一千四百萬元拍
出（中）

張大千〈觀音〉鏡框2010年
五月香港佳士得以港幣一千兩
百九十八元拍出（右）

〈黃山　頂行〉立軸兩百六十六萬港元，〈悠遊泛舟〉鏡框
一百四十六萬港元。

◆二〇一〇年中國嘉德春拍賣〈愛痕湖〉一億八十萬人民幣。
五月香港佳士得拍賣〈拈花仕女圖〉一千四百萬港元，十一
月香港佳士得拍賣〈碧峰古寺〉立軸六千一百萬港元，〈春
山暮雪〉鏡框九百六十二萬港元，〈橫絕峨嵋巔〉鏡框兩
幅六百萬港元，〈獨往秋山〉鏡框五百七十八萬港元，

〈黃海松雲〉鏡框四百八十二萬港元。

◆二〇一一年六月香港蘇富比進行「梅雲堂藏張大千畫」專場拍賣，二十五幅作品總成交價共六億八千萬港元，〈嘉耦圖〉創下一億九千萬港元的拍賣紀錄，另外〈多子圖〉也創下七千四百五十八萬港元高價。五月香港佳士得拍賣〈潑彩鈎金紅蓮〉鏡框五千六百六十六萬港元，〈橫貫公路一景〉立軸五千二百一十八港元，〈紅樹青山〉木板鏡框五千一百萬港元，〈秋山紅樹〉鏡框兩千三百萬港元，〈巫峽清秋〉立軸一千九百七十萬港元，〈老樹靈猿〉立軸一千八百五十八港元，〈雲山依水〉鏡框一千八百港元，〈雲山依水〉鏡框一千八百港元，〈觀音〉鏡框一千兩百九十八港元。

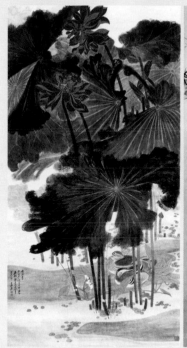

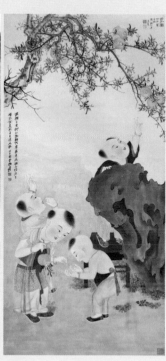

張大千〈嘉耦圖〉2011年香港蘇富比以港幣一億九千萬元拍出（左）

張大千〈多子圖〉2011年香港蘇富比以港幣七千四百五十八萬元拍出（右）

據張洪表示：張大千的作品在市場上的價格，一直在提高，一般購買者比較喜歡他的工筆畫。不過，只要品質高的好畫，都可以拍賣出去。而他們根據市場的反應，預估張大千的繪畫前途看好。

從前述各年度張大千繪畫重要拍賣記錄分析，可以很明顯看出張大千繪畫作品，在拍賣市場逐年不斷增值，倍數可觀。特別是比較巨幅的代表性作品，價格不斷攀高，的確印證了品質優秀的作品，受人歡迎而增值潛力大。

張大千年譜

美髯公大千先生

一八九九　己亥　（民國前十三年）五月十九日（夏曆四月初一）
　　　　　　　　生於四川省內江縣。父懷忠先生號悲生，兄弟十人，排行
　　　　　　　　第八。

一九〇五　乙巳　由長姊啓蒙教讀。

一九〇七　丁未　受母曾氏友貞、姊瓊枝教導，熱愛繪畫。

一九一一　辛亥　入天主教福音堂小學，始受新式教育。

一九一四　甲寅　赴四川重慶，就讀於求精中學二年。

一九一六　丙辰　被強盜綁票，迫爲首領的師爺（秘書），經百日始
　　　　　　　　逃出。其間憑一本《詩學涵英》學會了作詩。

一九一七　丁巳　春，與二哥善子赴日本京都，學習繪畫及染織藝術。

一九一九　己未　由日返滬，拜名書法家曾熙（農髯）為師。同年，因未婚妻謝舜華病亡，削髮為僧，在松江禪定寺皈依，逸琳法師賜法號大千，自此即以「大千」、「大千居士」為號。三個月後又因不願燒戒逃禪，為二哥善子尋回四川，與曾慶蓉結婚。婚後再回上海，拜名書法家李瑞清（梅庵）學書。

一九二三　癸亥　與二哥善子同住松江。

一九二四　甲子　在上海「秋英會」聚會上，展現詩書畫三絕的才華，而嶄露頭角。

一九二五　乙丑　父親逝世。在上海舉行首次個展，作品一百幅，全部賣光，奠定他走向職業畫家的基礎。

一九二七　丁卯　開始旅遊國內名山大川。崇拜以畫黃山奇峰出名的石濤，一遊黃山。

一九二九　己巳　任第一屆全國美展幹事委員。

一九三〇　庚午　二遊黃山。

一九三一　辛未　與二哥善子赴日，同為唐、宋、元、明中國畫展代表。

一九三二　壬申　全家安居蘇州。

一九三三　癸酉　應徐悲鴻邀，任南京國立中央大學藝術系教授一年。參加巴黎波蒙博物館主辦的「中國近代畫展」，一幅荷花為該館購藏。

一九三四　甲戌　北平展覽。三遊黃山。遊歷日本。

一九三五　乙亥　北平展覽，大幅黃山險景，藝林驚歎。首次在英國伯靈頓美術館展出。

一九三六　丙子　母親逝世。《張大千畫集》由上海中華書局出版，集前有徐悲鴻序。

一九三七　丁丑　在上海舉行大規模個展,畫壇地位增高。同年,
　　　　　　　　中日戰爭爆發,他因接眷,被日人軟禁北平。

一九三八　戊寅　用計脫身,經滬、港返蜀。

一九三九　己卯　居灌縣青城山。重慶展覽。

一九四○　庚辰　二哥善子病逝重慶。赴甘肅考古。

一九四一　辛巳　三月,正式束裝前往敦煌,潛心臨摹六朝、隋唐
　　　　　　　　至元代八百年間的壁畫,畫風爲之一變。

一九四二　壬午　甘肅面壁潛修臨畫。

一九四三　癸未　在敦煌前後兩年六個月,臨摹壁畫兩百一十二幅。
　　　　　　　　《大風堂臨撫敦煌壁畫》在成都出版。

一九四四　甲申　一月在成都、四月在重慶舉行「張大千臨撫敦煌
　　　　　　　　壁畫展覽」,展出四十四幅作品。四川美術協會出版畫展
　　　　　　　　專冊,蒐集有關評論。

一九四五　乙酉　完成四屏〈荷花〉、八屏〈西園雅集〉等巨構。成
　　　　　　　　都展覽近作,畫風丕變。

一九四六　丙戌　抗戰勝利後,返回北平。上海展覽。法國巴黎賽
　　　　　　　　那奇博物館展覽。參加聯合國文教組織於巴黎現代美術
　　　　　　　　館舉行的當代畫展。中國部分展出後,被邀至倫敦、日
　　　　　　　　內瓦、捷克布拉格等地展出。

一九四七　丁亥　上海展覽,包括敦煌壁畫的彩色印刷品。《大千居
　　　　　　　　士近作》一、二集在上海出版。

一九四八　戊子　南遷在香港展覽。

一九四九　己丑　首度赴台,舉行展覽。四川接眷來台,轉赴香港
　　　　　　　　暫居。

一九五○　庚寅　赴印度新德里展覽,蜚聲國際。僑居印度大吉嶺
　　　　　　　　年餘。在阿旃塔窟三月,研究印度壁畫,認定與敦煌壁
　　　　　　　　畫不同源。

一九五一　辛卯　赴香港暫居,並辦畫展。

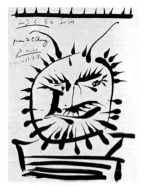

畢卡索題贈張大千作品〈牧神〉

張大千贈畢卡索作品〈墨竹〉

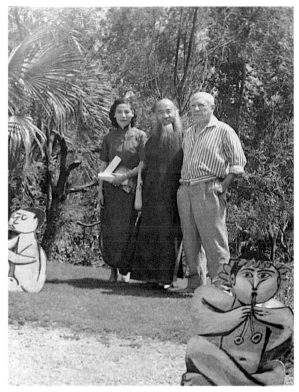

1956 年張大千與畢卡索在法國合影

一九五二　壬辰　夏，舉家遠遷南美阿根廷曼多薩，名所居為「呢燕樓」。阿根廷畫展。

一九五三　癸巳　轉遷巴西，在聖保羅闢建八德園。赴美旅遊。赴台北舉行畫展。十二幅作品贈巴黎市政廳。

一九五五　乙未　《大風堂藏畫》四冊巨書在東京出版，並舉行展覽。

一九五六　丙申　四月在東京展出敦煌壁畫。首次赴歐，觀賞西方藝術，遊羅馬和巴黎。六、七月應邀在巴黎分開舉行兩次畫展：羅浮博物館的近作展，作品三十幅；東方博物館的敦煌壁畫臨品展。在尼斯與畢卡索把晤論畫。

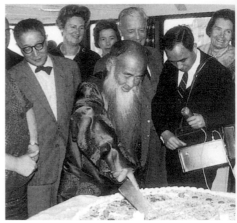

張大千六十五歲生日在朋友祝賀聲中切蛋糕
（傅維新提供）

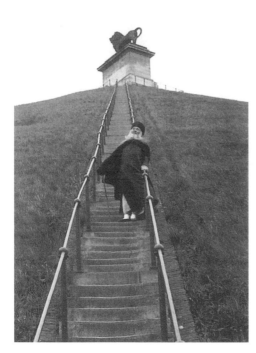

張大千歐遊時攝於滑鐵盧紀念像台階前
1965 年（傅維新提供）

一九五七　丁酉　經日本、香港，回巴西聖保羅。

一九五八　戊戌　以〈秋海棠〉一畫，被紐約國際藝術學會選為全
　　　　　　　　世界偉大畫家，獲贈金質獎章。

一九五九　己亥　巴黎博物館成立永久性中國畫展覽，以十二幅作
　　　　　　　　品參加開幕禮。周遊歐洲各國。德國科隆東亞藝術博物
　　　　　　　　館館長史小溪，有意為大千先生作一次大規模的展覽，
　　　　　　　　惜以館址毀於戰火未能復建而作罷。返台訪友敍舊。

一九六〇　庚子　巴黎近作展。三十件作品展出於布魯賽爾、雅典
　　　　　　　　及馬德里。

一九六一　辛丑　日內瓦近作展。巴黎巨幅荷花特展。紐約現代博
　　　　　　　　物館購藏荷花。聖保羅展。遊聖模里西斯及瓦蘭西。

1963 年攝於巴黎，此照用於 1964 年
在科倫展之德文目錄（傅維新提供）

張大千攝於歐洲比利時，背後山水
如同中國畫中景色 1965 年（傅維新提供）

一九六二　壬寅　《張大千畫》出版，包括畫論畫法。香港博物館
　　　　　成立，邀請展出。

一九六三　癸卯　美國展出六屏巨幅荷花，以美金六萬元售予讀者
　　　　　文摘社，創當時國畫售價最高紀錄（一九八二年這幅六
　　　　　屏巨幅荷花在紐約蘇富比拍賣，以七萬七千美元爲台北
　　　　　收藏家購藏）。四月、六月新加坡展。七月、八月吉隆坡
　　　　　展。十月、十一月怡保展。十二月檳城展。

一九六四　甲辰　檳城展。泰國展。在熱愛中國藝術的德籍女士李
　　　　　必喜力邀下，五月四日自巴西飛往德國科隆，主持在李
　　　　　必喜畫廊舉行的展覽。展出巨幅華山山水、長二公尺許
　　　　　寬六公尺的四幅青城通景及新作三十五幅，轟動一時。

張大千元配夫人曾慶蓉女士　　大風堂的二夫人黃凝素女士　　張大千與四夫人徐雯波女士

一九六五　乙巳　英國倫敦展。膽石病赴美就醫。

一九六六　丙午　四月巴西展。十二月香港展。

一九六七　丁未　十月台北市國立歷史博物館主舉「張大千近作展
　　　　　　　　」延期一月，創畫展最高紀錄。以敦煌壁畫自摹本六十
　　　　　　　　二件贈故宮博物院。史丹福大學博物館展。卡邁爾萊克
　　　　　　　　美術館展。

一九六八　戊申　一月初返國訪問，度農曆年。訪問金門。二月中
　　　　　　　　國文化學院頒贈名譽哲士學位。三月應邀赴美在史丹福
　　　　　　　　大學作有關中國藝術的學術演講。四月返巴西與家人團
　　　　　　　　聚，度七十歲生日。四月台北徵信新聞報出版謝家孝著
　　　　　　　　《張大千的世界》，為第一部有系統介紹張大千的專書。
　　　　　　　　台北國立歷史博物館〈長江萬里圖〉特展。紐約福蘭克
　　　　　　　　加祿美術館展。芝加哥毛里美術館展。西爾伯—蘭敦美
　　　　　　　　術館展。

一九六九　己酉　由巴西遷居美國加州卡邁爾，所居先為「可以居」，
　　　　　　　　後移「環蓽盦（庵）」。故宮博物院敦煌壁畫特展。洛杉

張大千專心看照片簿

美食專家張大千在家中品嚐點心

磯考威美術館展。紐約文化中心展。紐約聖約翰大學展。
紐約福蘭克加祿美術館再展。波士頓西爾伯─蘭敦美術
館再展。

一九七〇　庚戌　患目病。西德科隆畫展。返台參加中國古畫討論
會。卡邁爾拉奇美術館展。

一九七一　辛亥　香港大會堂近作展。

一九七二　壬子　舊金山砥昂美術館四十年回顧展。

一九七三　癸丑　洛杉磯近作展。台北國立歷史博物館回顧展。

一九七四　甲寅　國立歷史博物館與日本日華民族文化協會在東京
中央美術館舉辦「張大千畫展」。美國加州太平洋大學頒
贈人文博士榮譽學位。

1982 年張大千與
岳軍兄一同賞梅

一九七五　乙卯　國立歷史博物館舉辦「張大千早期作品展」。九月
　　　　　國立歷史博物館舉辦「中西名家畫展」邀請提供三十年
　　　　　來精品八十幅參展。國立歷史博物館與韓國韓中藝術聯
　　　　　合會，在漢城國立現代美術館舉辦中華民國當代畫展，
　　　　　提供代表作六十餘幅。

一九七六　丙辰　元月返台。二月國立歷史博物館舉辦「張大千歸
　　　　　國畫展」，並於開幕典禮由教育部長蔣彥士頒賜「藝壇宗
　　　　　師」匾額。九月辦歸國定居書畫欣賞會，並編印書畫集、
　　　　　九歌圖卷等畫冊。

一九七七　丁巳　二月回美國環蓽庵小住兩月。六月應省主席謝東
　　　　　閔之邀，赴台中展近作。「張大千繪畫藝術」紀錄影片拍
　　　　　攝完成。歷時五年編成的《清湘老人書畫編年》在香港
　　　　　出版。回台定居，並在士林外雙溪建「摩耶精舍」。

一九七八　戊午　三月赴高雄舉行個展。《大風堂名蹟集》四鉅冊由
　　　　　台北聯經出版社出版。八月遷入「摩耶精舍」。十月應台
　　　　　南市政府之邀，南下展覽近作。十一月韓國漢城東亞日